U0121035

后浪

自己肯定感を上げるために
やってみたこと
自分を好きに
なりたい。

# 很想喜欢我自己

［日］
**渡部樋**
（わたなべぽん）
著绘

**游念玲**
译

北京联合出版公司
Beijing United Publishing Co.,Ltd.

# 序幕 拿智能手机当心灵的挡箭牌

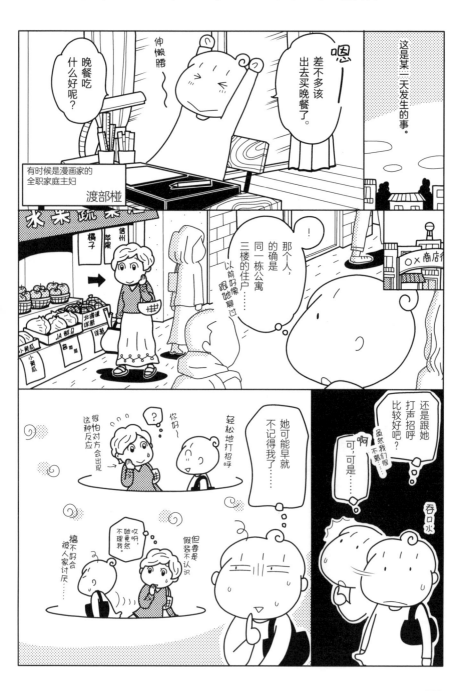

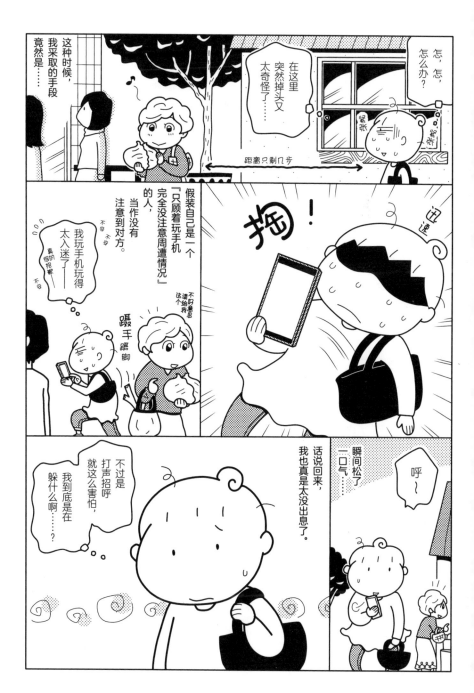

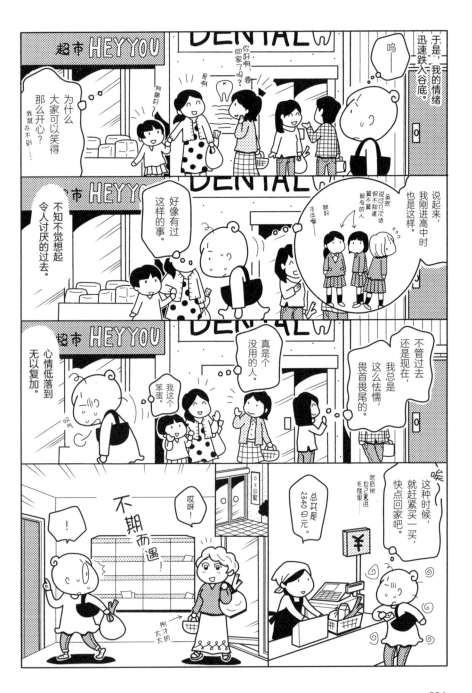

004

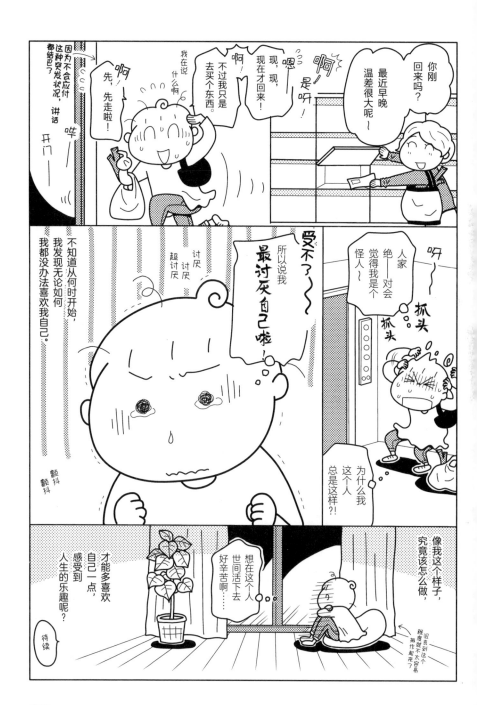

前言

从小时候开始，
我就没办法喜欢自己，
经常沉溺在
沮丧难过的情绪里。

尽管发生了开心的事，
也会马上觉得，
『反正轮不到我』，
而自顾自地悲伤。

我一直觉得，
因为自己是个没用的人，
所以这是无可奈何的事。

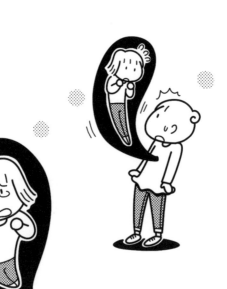

这样的我，心里始终藏着一个想法：

『总有一天，要能喜欢我自己。』

这本书的内容有点沉重，阅读时如果感觉不舒服，请暂时合上书本休息一下再继续哦。

请慢慢享用热茶吧！

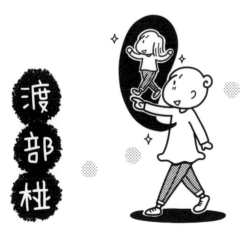

渡部柚

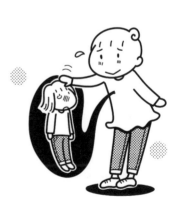

# 目次

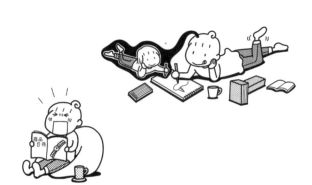

# [第1话] 痛苦的记忆

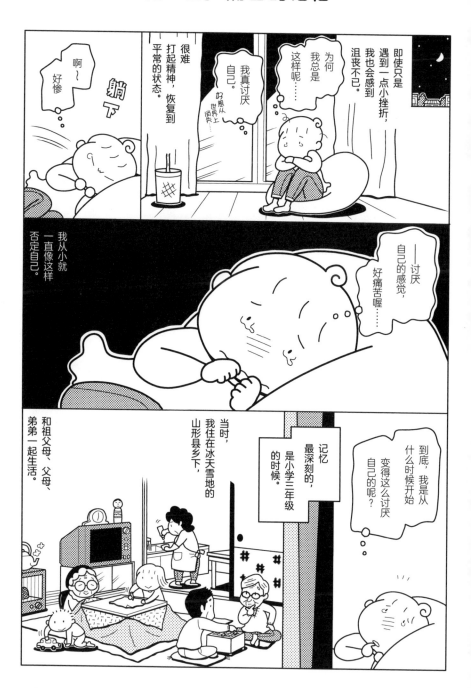

即使只是遇到一点小挫折，我也会感到沮丧不已。

为何我总是这样呢……

我真讨厌自己。

好想从世界上消失。

很难打起精神，恢复到平常的状态。

啊～好惨

躺下

——讨厌自己的感觉，好痛苦喔……

我从小就一直像这样否定自己。

记忆最深刻的，是小学三年级的时候。

当时，我住在冰天雪地的山形县乡下。

和祖父母、父母、弟弟一起生活。

到底，我是从什么时候开始变得这么讨厌自己的呢？

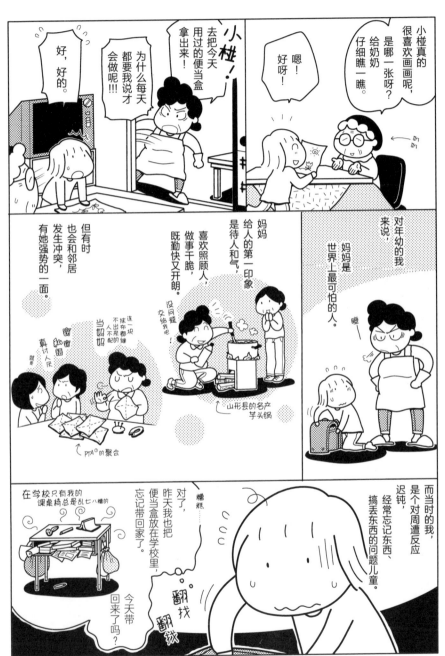

① PTA：Parent-Teacher Association，家长和教师组成的联合会。——译者注（如无特殊说明，本书脚注均为译者注）

012

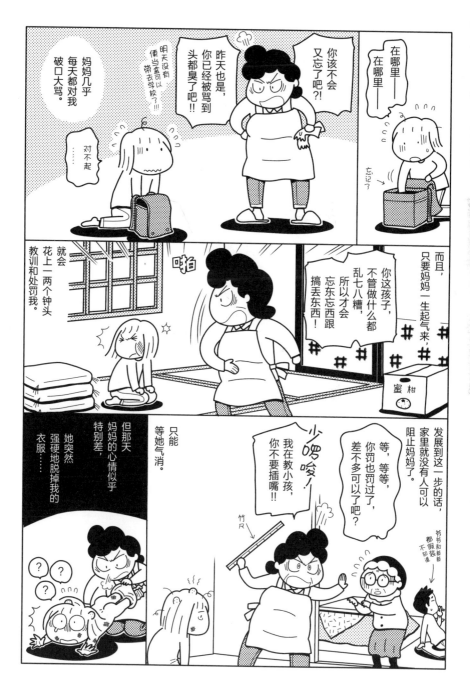

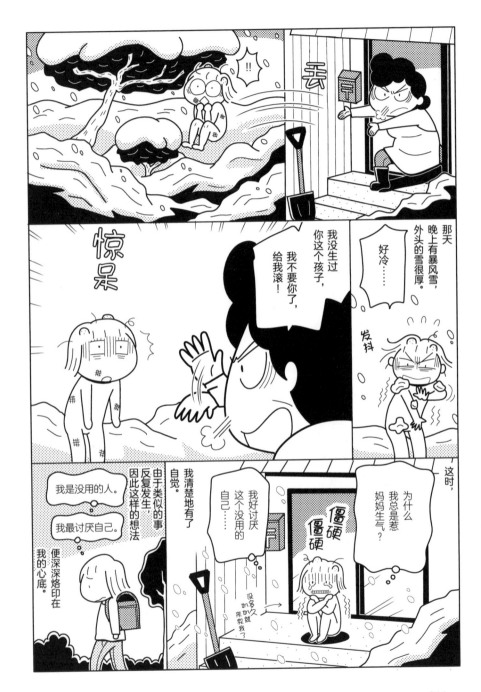

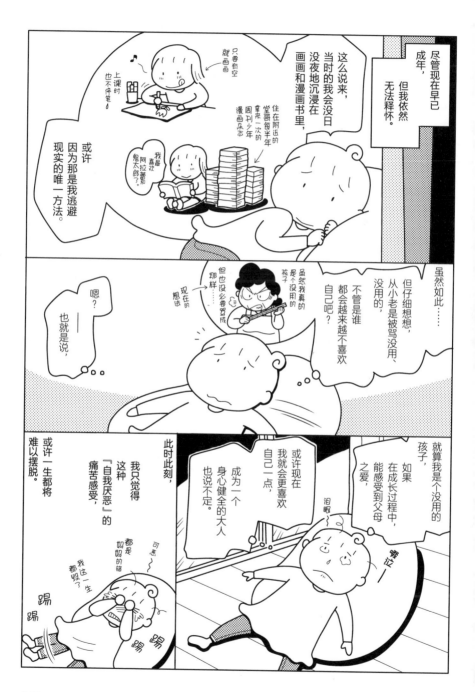

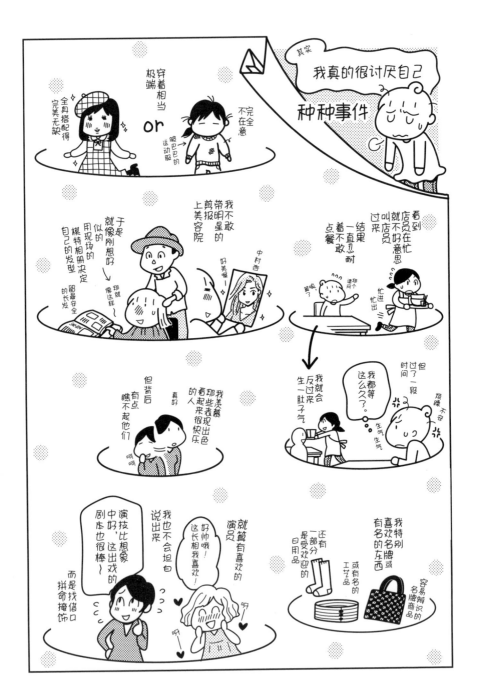

016

## ［第2话］ 现在开始还能改变吗

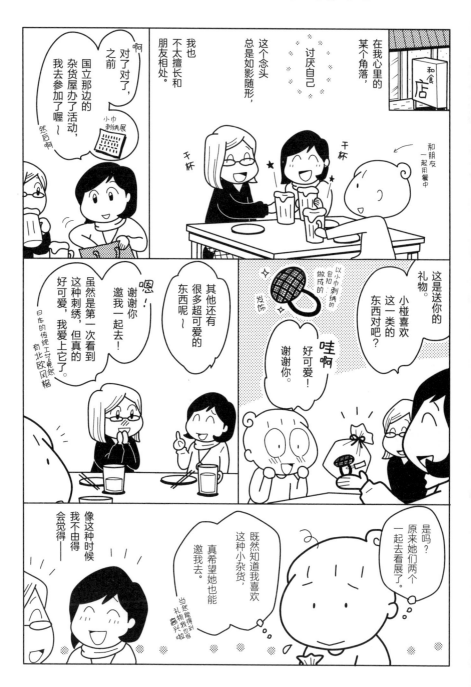

017

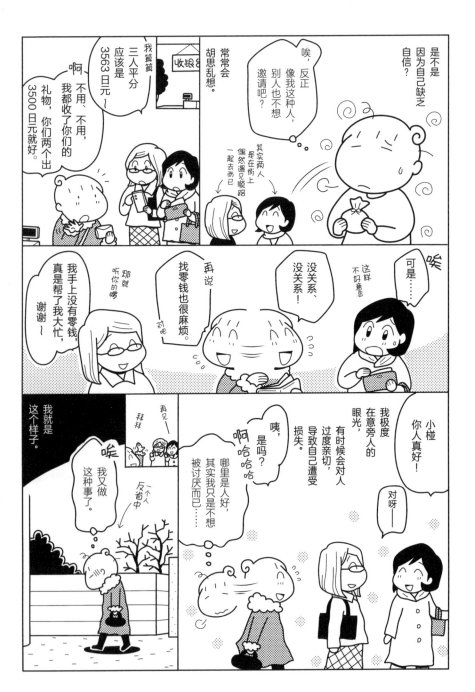

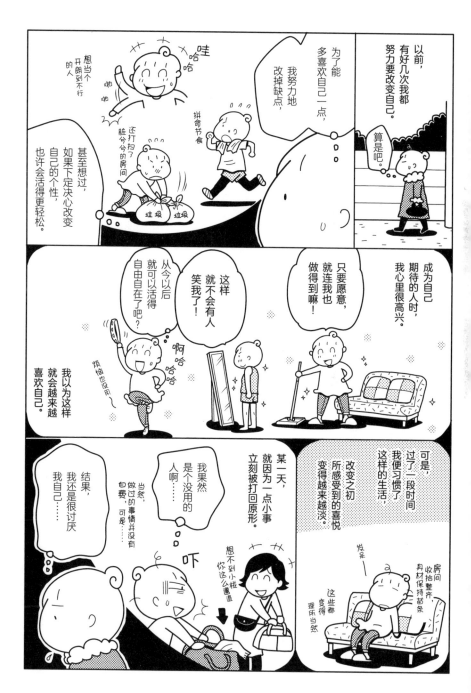

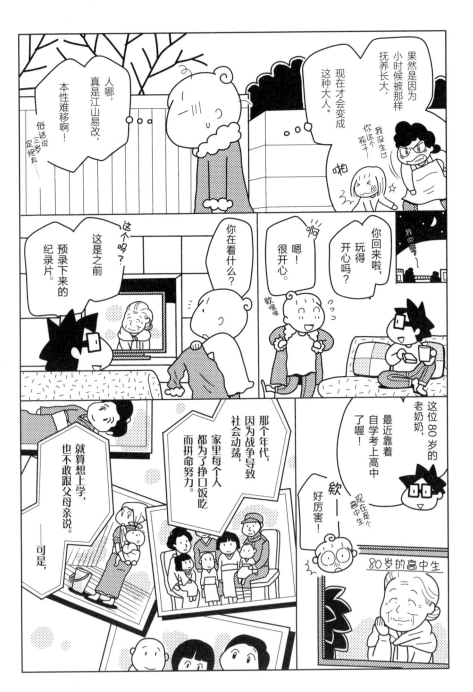

020

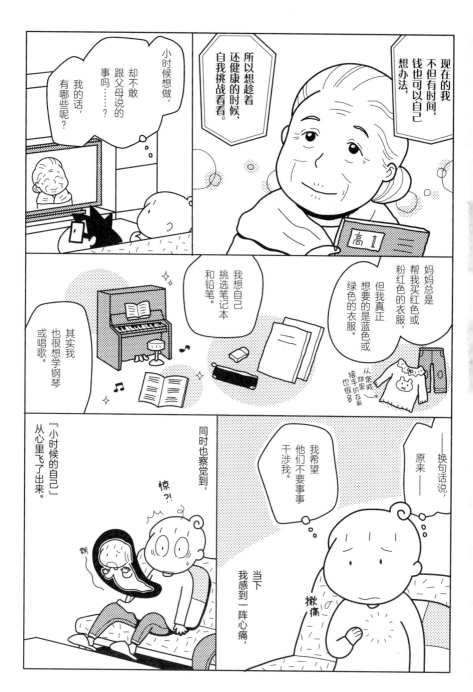

现在的我
不但有时间，
钱也可以自己
想办法，

所以想趁着
还健康的时候，
自我挑战看看。

小时候想做，
却不敢
跟父母说的
事吗？

我的话……？
有哪些呢？

妈妈总是
帮我买红色或
粉红色的衣服，

但我真正
想要的是蓝色或
绿色的衣服。

从亲戚
那里
接手的衣服
也很多

我想自己
挑选笔记本
和铅笔。

其实我
也很想学钢琴
或唱歌。

换句话说，

原来——

我希望
他们不要事事
干涉我。

当下
我感到一阵心痛，

同时也察觉到，

『小时候的自己』
从心里飞了出来。

惊?!

飘

揪痛

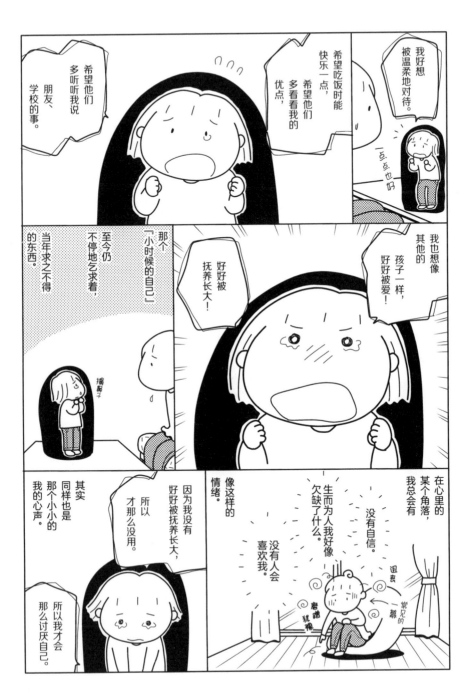

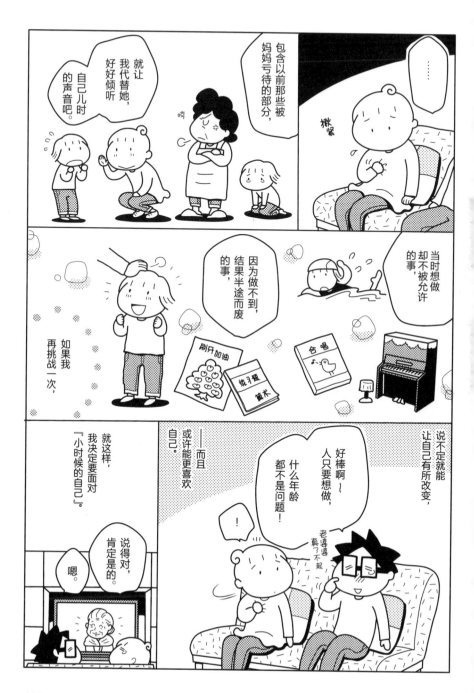

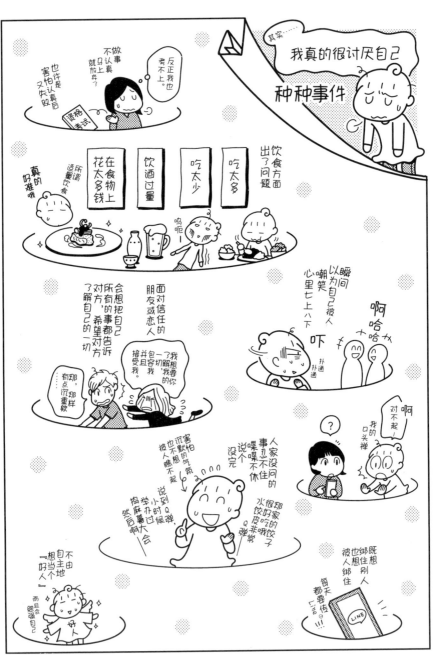

① 一款聊天软件。——编者注

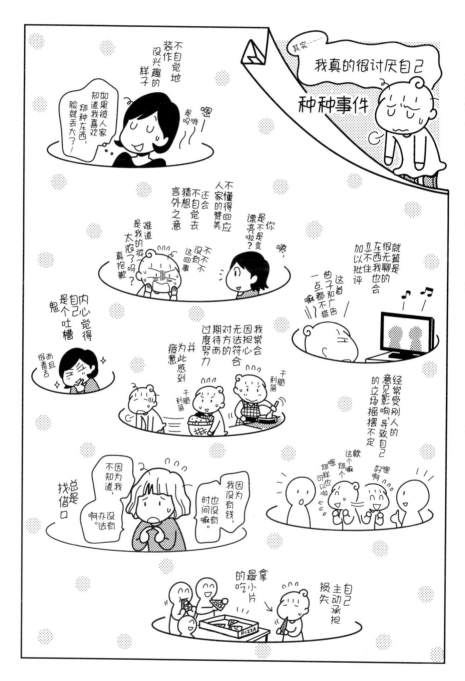

# [第3话] 小时候做不到的事

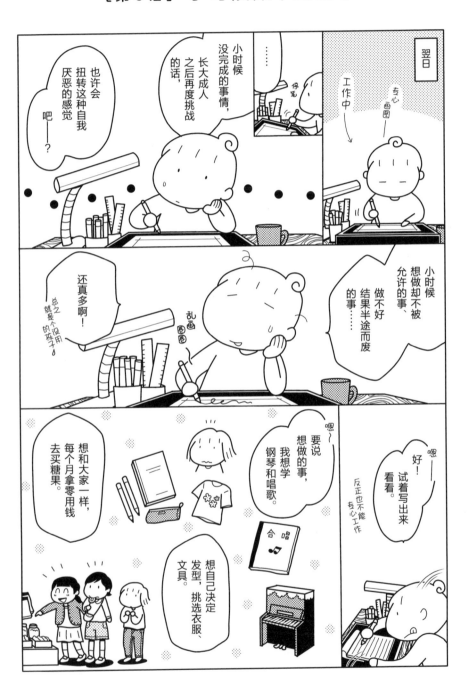

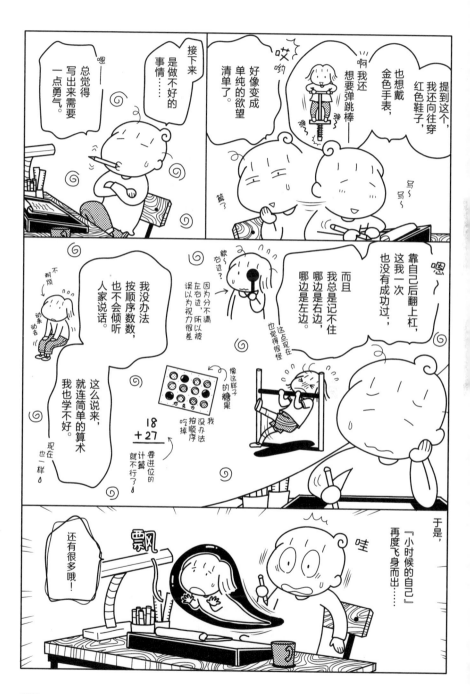

接下来
是做不好的
事情……

嗯

总觉得
写出来需要
一点勇气。

哎哟

啊
我还
想要弹跳棒——

提到这个，
我还向往穿
红色鞋子，

也想戴
金色手表，

好像变成
单纯的欲望
清单了。

嗯～

靠自己后翻上杠，
这我一次
也没有成功过。

而且
我总是记不住
哪边是右边，
哪边是左边。

欸
右边？

因为左
右边分不清，
压以为视力很差
误以为视力很差

也觉得很怪
这点到现在

像这样子
的糖果

我
没办法
按顺序
吃掉

18
+ 27

要进位的
计算
就不行了

不
耐烦

动来
动去

我没办法
按顺序数数，
也不会倾听
人家说话。

这么说来，
就连简单的算术
我也学不好。

现在
也一样

于是，
「小时候的自己」
再度飞身而出……

哇

飘

还有很多哦！

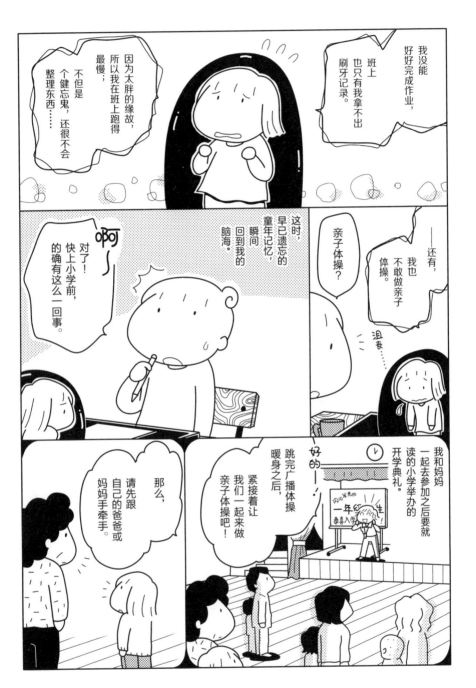

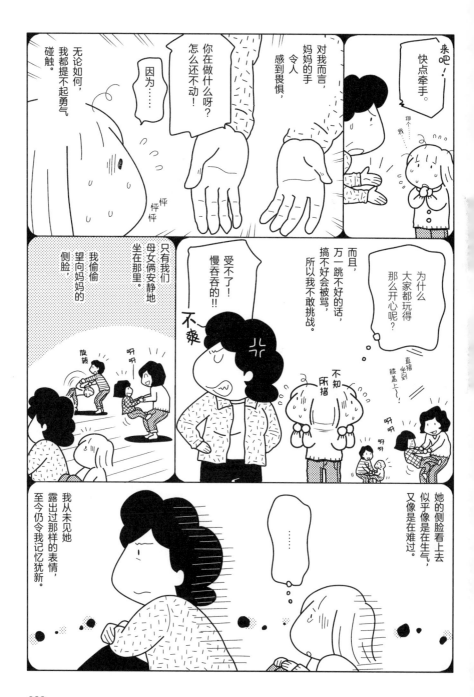

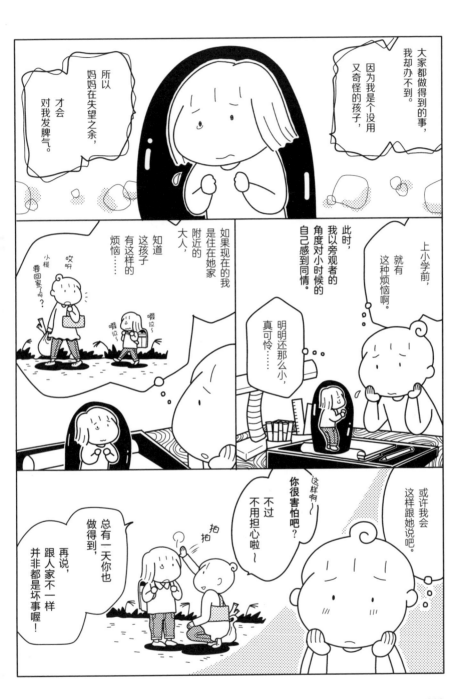

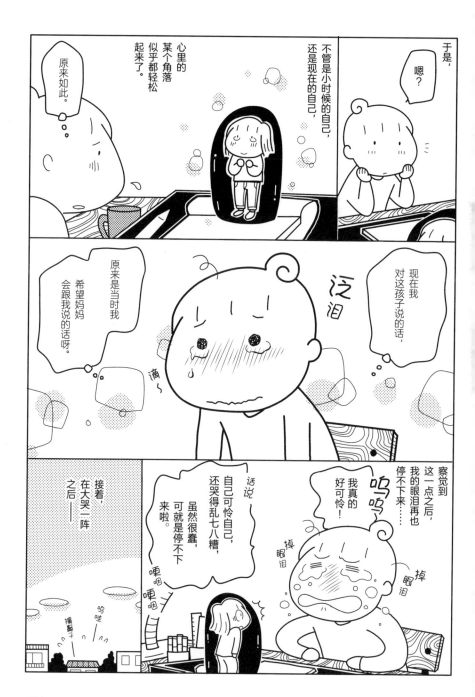

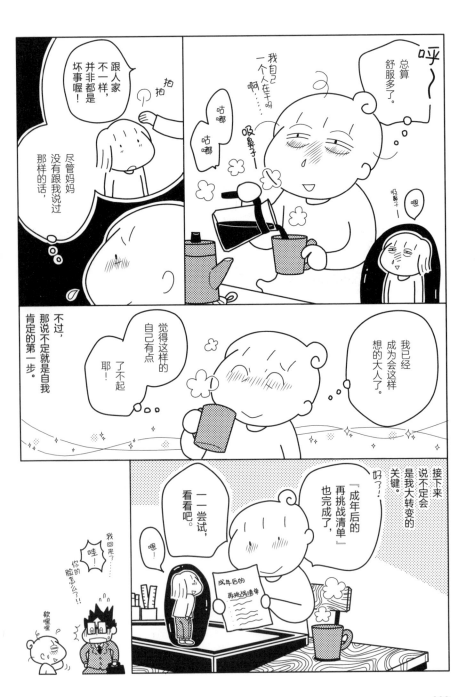

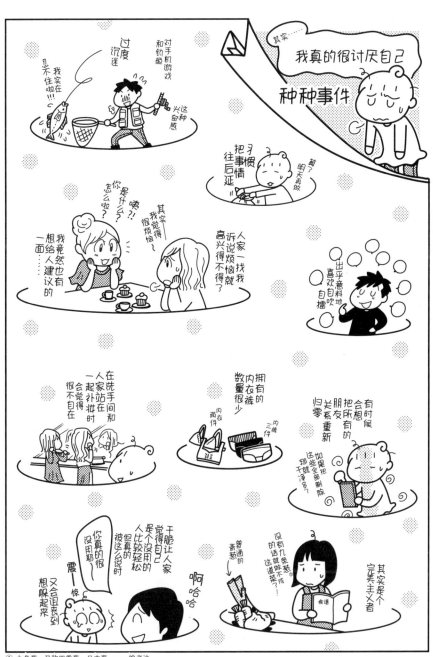

① 九条葱，又称四季葱，日本葱。——编者注

# [第4话] 回忆里的金色手表

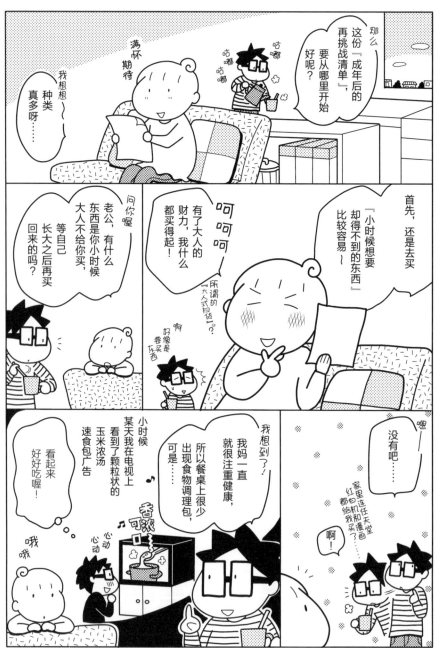

① 成年以后一次性大量购买糖果、玩具、漫画等儿童商品，之后演变为个人单次购买一定数量以上的商品或服务。

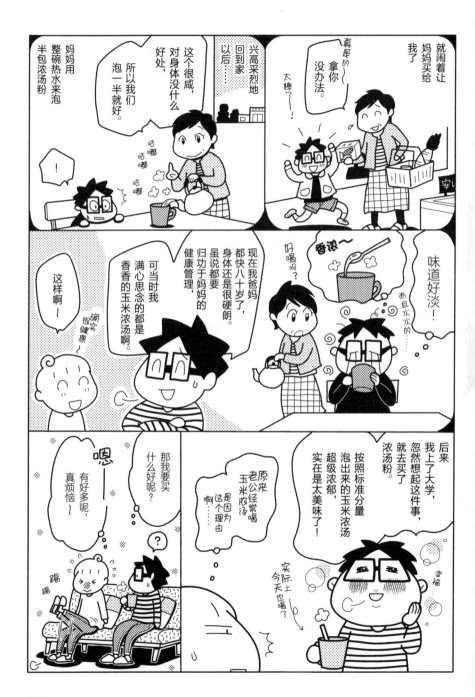

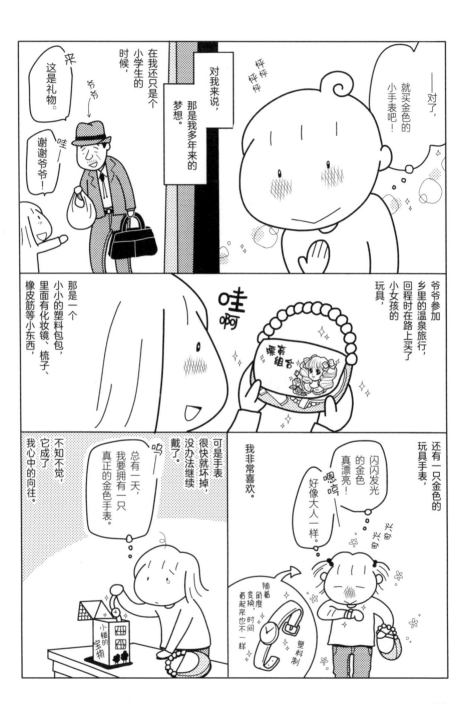

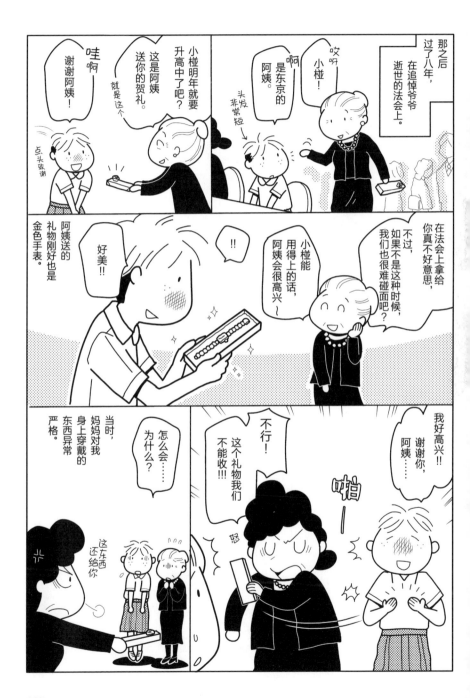

那之后，过了八年，在追悼爷爷逝世的法会上。

哎呀
小桦！

啊
是东京的阿姨。

头发非常短

哇啊
谢谢阿姨！

点头致谢

这是阿姨送你的贺礼。

小桦明年就要升高中了吧？

就是这个

不过，真不好意思，在法会上拿给你，如果不是这种时候，我们也很难碰面吧？

小桦能用得上的话，阿姨会很高兴～

!!

好美!!

阿姨送的礼物刚好也是金色手表。

我好高兴!!
谢谢你，阿姨……

啪一

不行！
这个礼物我们不能收!!!

怒

怎么会……
为什么？

当时，妈妈对我身上穿戴的东西异常严格。

这东西还给你

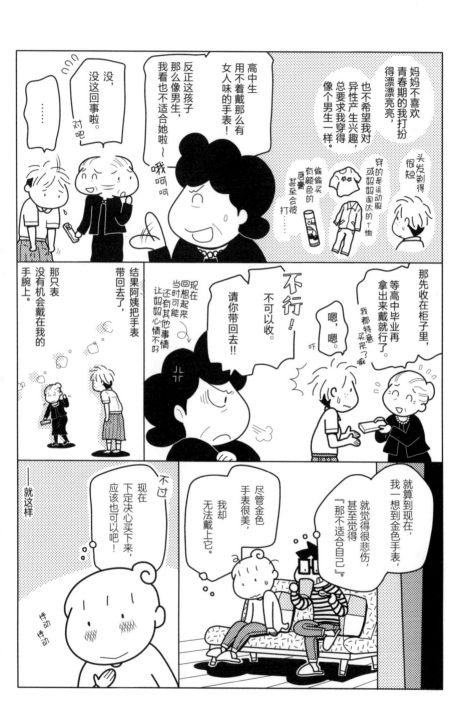

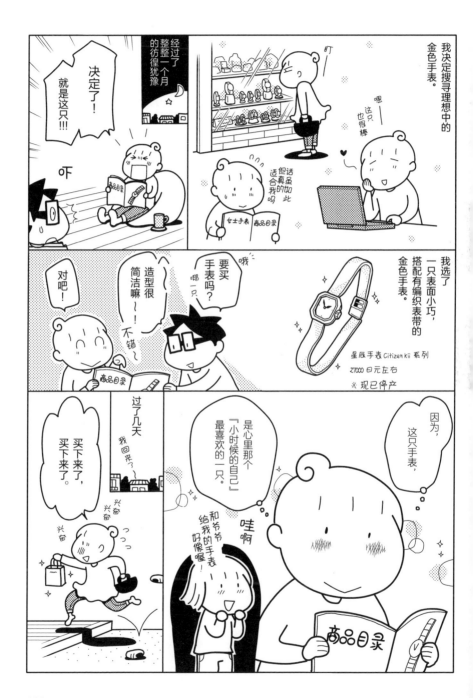

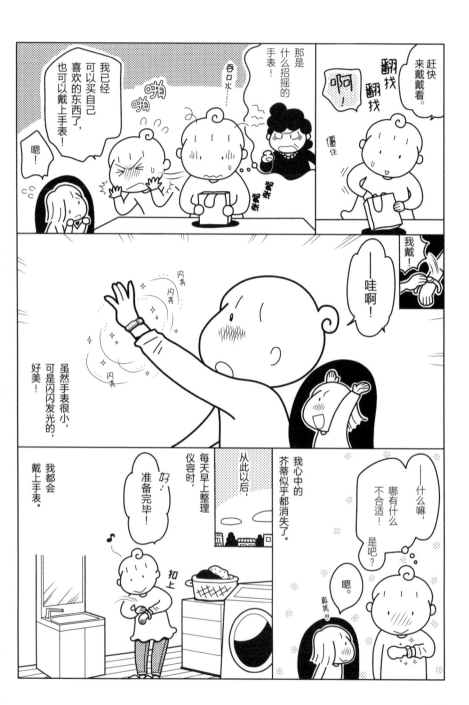

要让"小时候的自己"开心起来
还可以这么做

造型便当

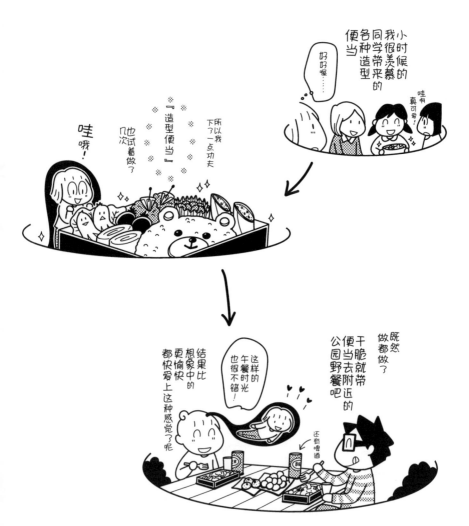

小时候的我很羡慕同学带来的各种造型便当

好好喔……

哇啊真可爱！

所以我下了一点功夫几次试着做了"造型便当"

哇哦！

既然做都做了干脆就带便当去附近的公园野餐吧

还有喂酒

这样的午餐时光也很不错！

结果比想象中的更愉快都快爱上这种感觉了呢

# ［第5话］ 儿时希望父母为我做的事

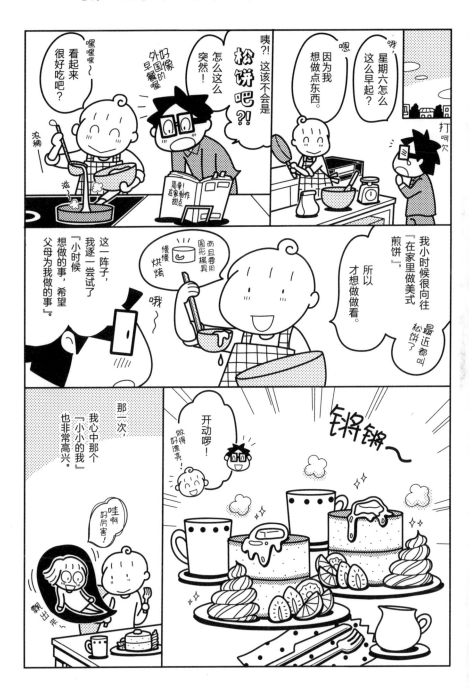

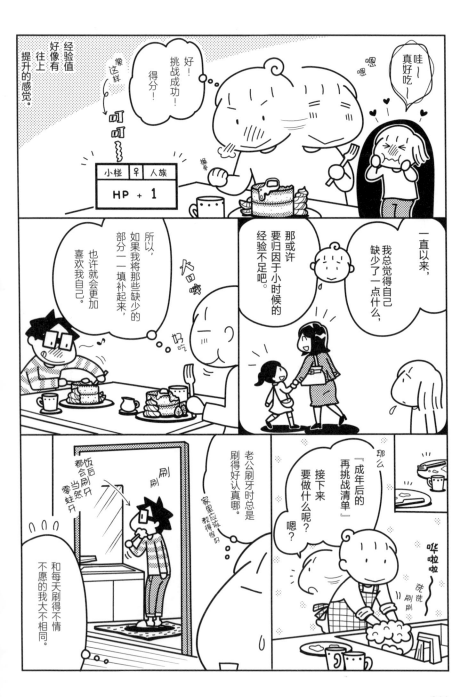

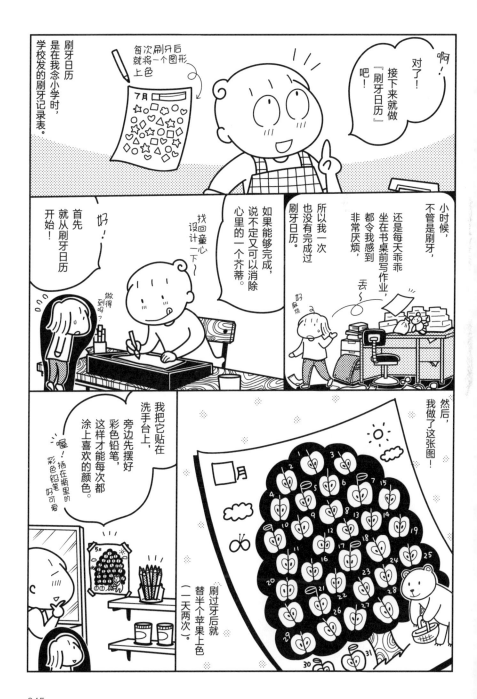

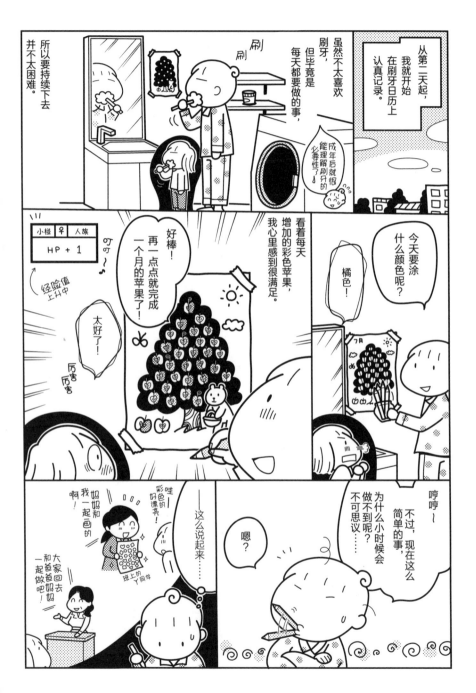

046

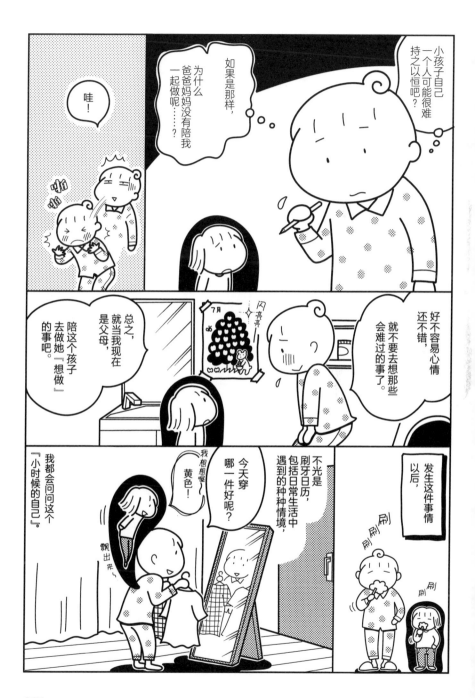

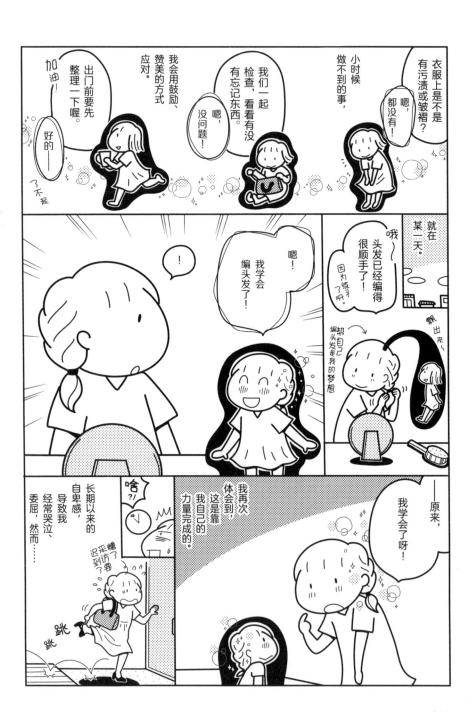

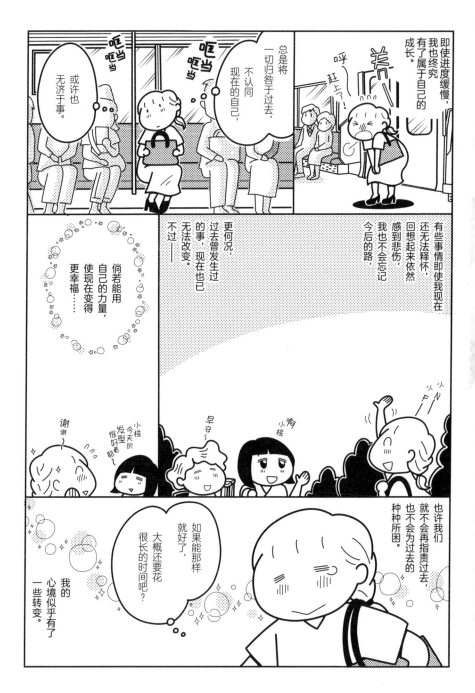

即使进度缓慢，我也终究有了属于自己的成长。

呼 赶上了！

总是将一切归咎于过去，不认同现在的自己，或许也无济于事。

咣当咣当

有些事情即使我现在还无法释怀、回想起来依然感到悲伤，我也不会忘记今后的路，

更何况，过去曾发生过的事，现在也已无法改变。

不过——

倘若能用自己的力量，使现在变得更幸福……

谢谢

小桩今天的发型很好看～

早安～

小桩

小桩

也许我们就不会再指责过去，也不会为过去的种种所困。

如果能那样就好了，大概还要花很长的时间吧？

我的心境似乎有了一些转变。

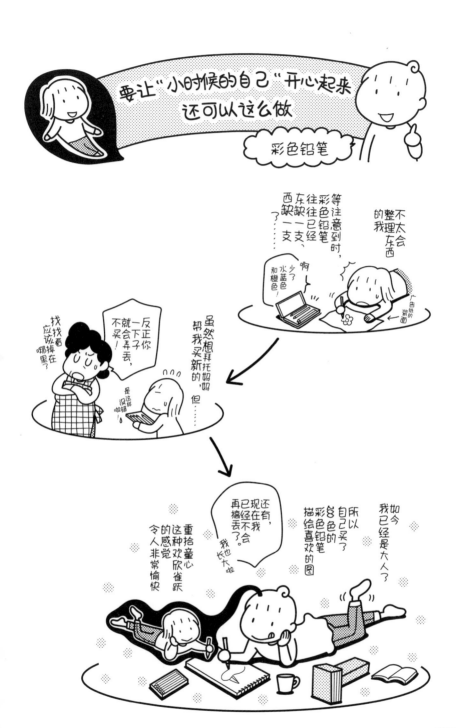

# ［第6话］ 长大成人后的后翻上杠

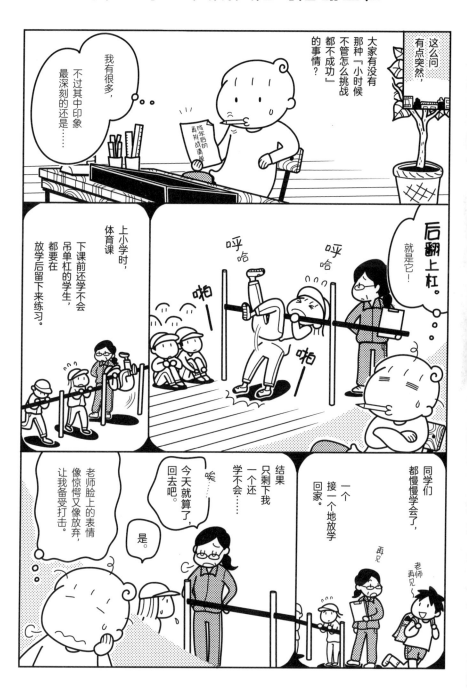

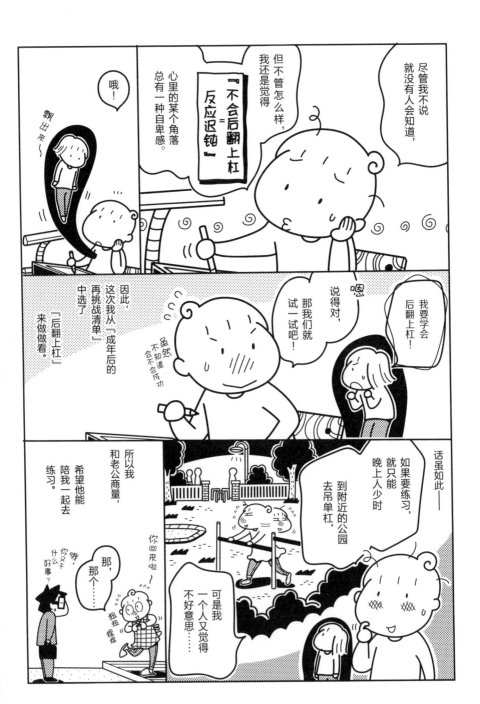

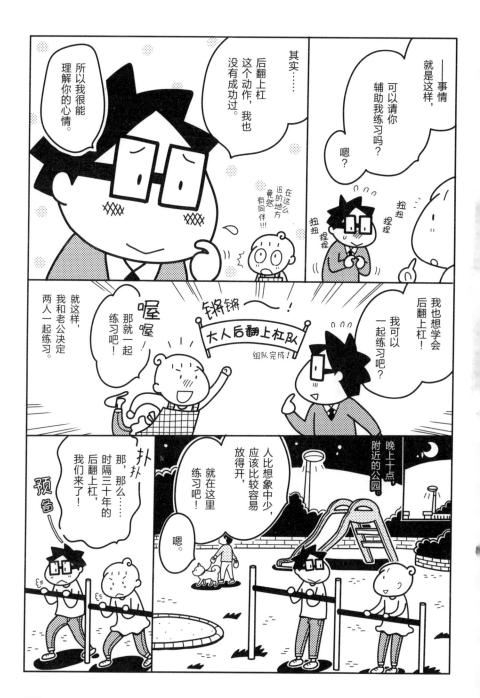

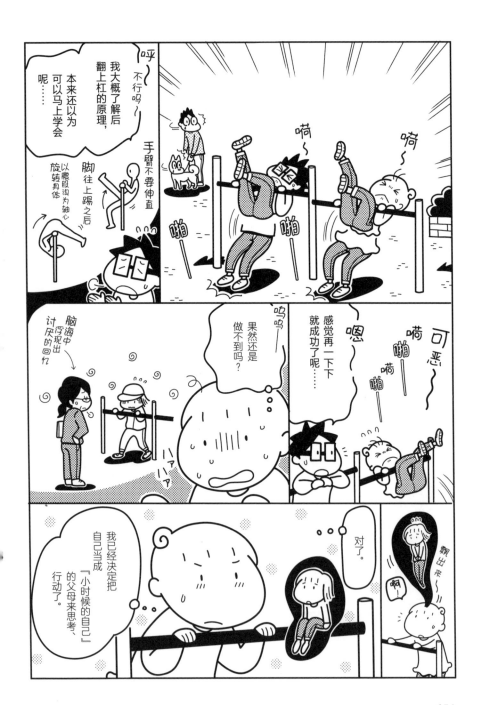

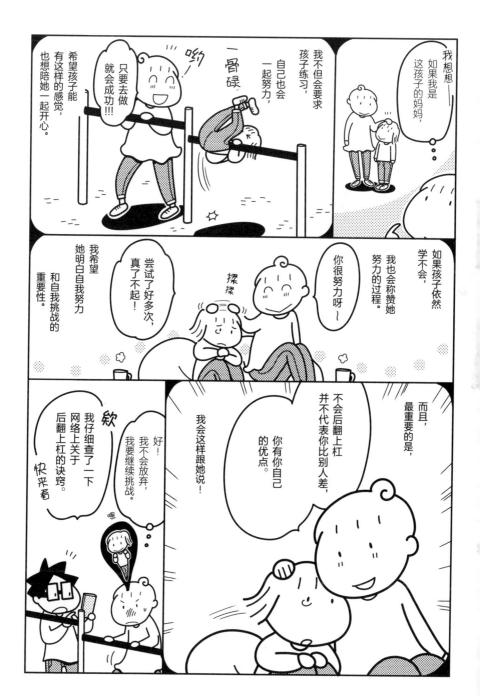

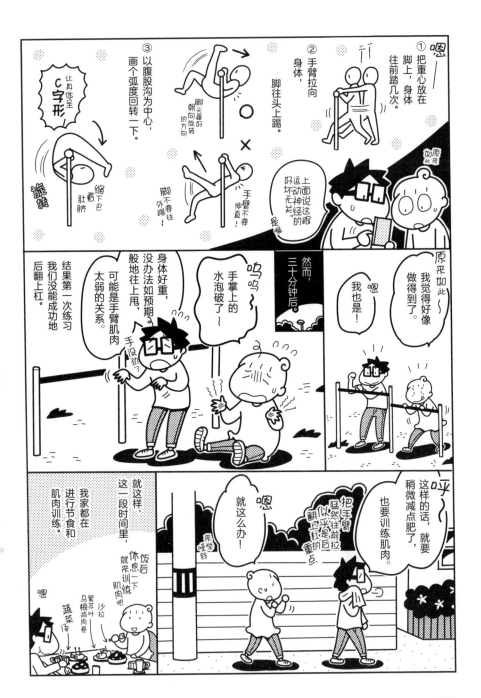

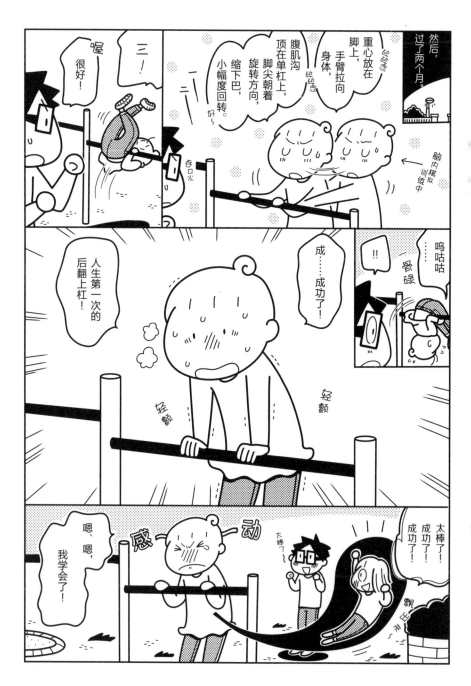

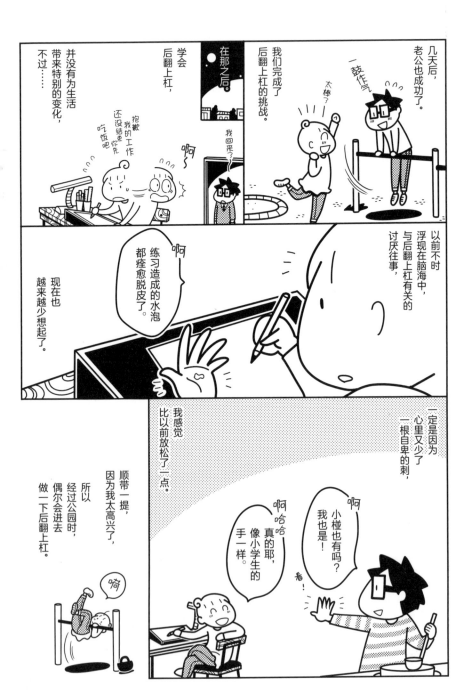

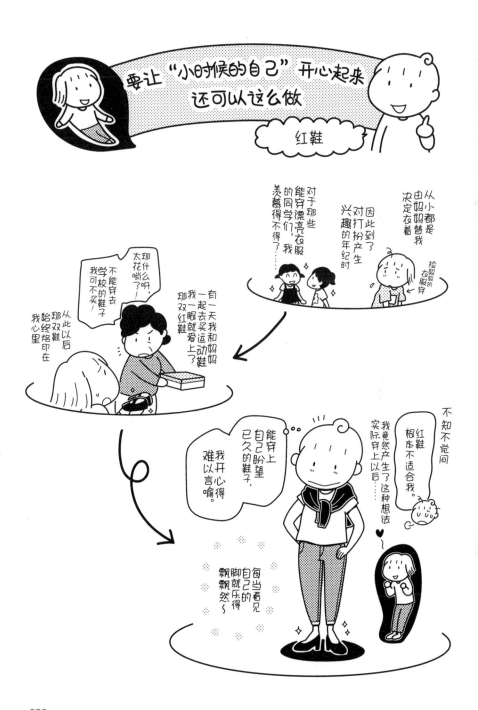

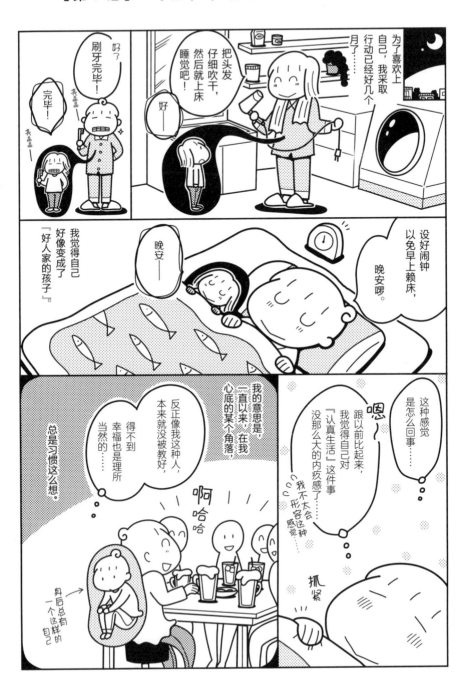

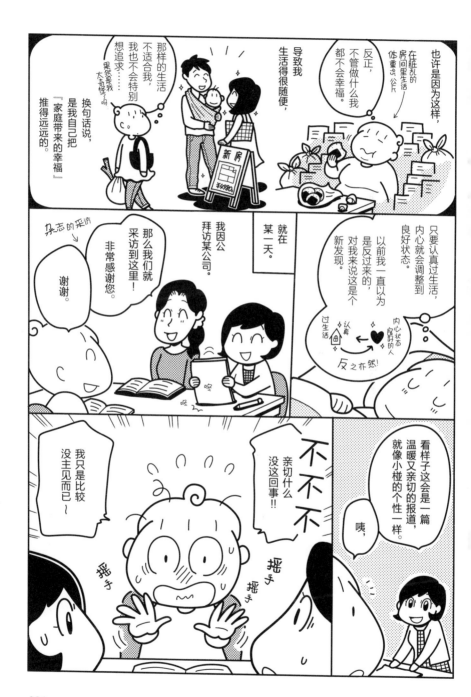

也许是因为这样，
在脏乱的房间里生活
体重95公斤

反正，
不管做什么我
都不会幸福。

导致我
生活得很随便，

那样的生活
不适合我，
我也不会特别
想追求……

换句话说，
是我自己把
『家庭带来的幸福』
推得远远的。

果然竟然
太奇怪了吗

新房

只要认真过生活，
内心状态就会调整到
良好状态。

以前我一直以为
是反过来的，
对我来说这是个
新发现。

内心状态
良好的人

认真
过生活

反之亦然！

就在
某一天。

我因公
拜访某公司。

杂志的采访

那么我们就
采访到这里！

非常感谢您。

谢谢。

略

看样子这会是一篇
温暖又亲切的报道，
就像小椰的个性一样。

咦，

不不不

亲切什么
没这回事！！

我只是比较
没主见而已～

摇手

摇手

摇手

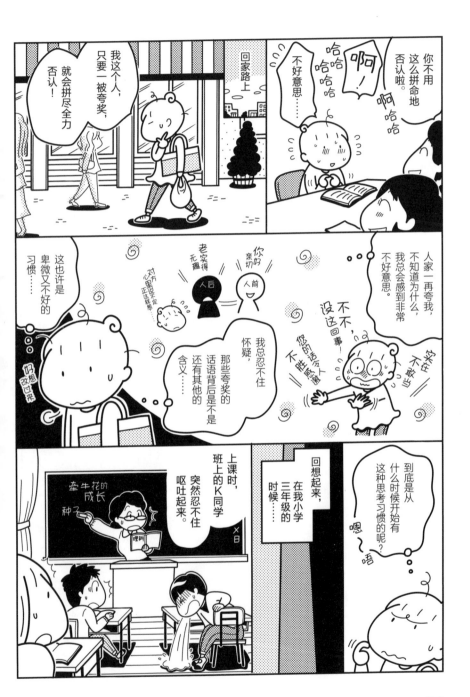

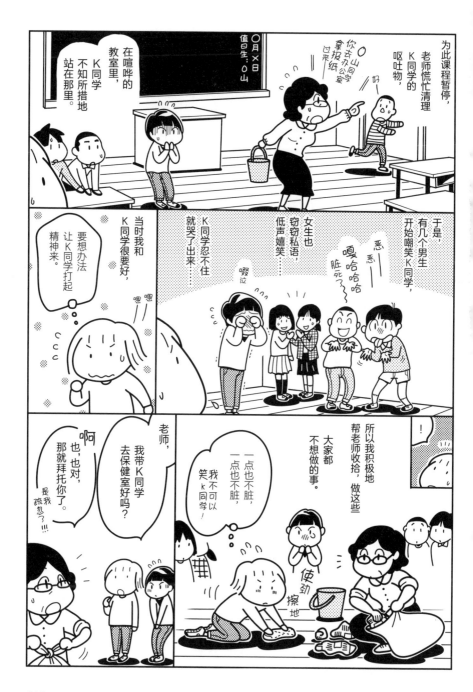

为此课程暂停，老师慌忙清理K同学的呕吐物，

你去办公室拿报纸回来

○月×日
值日生：○山

在喧哗的教室里，K同学不知所措地站在那里。

于是，有几个男生开始嘲笑K同学，

恶——恶——
嘎哈哈哈
脏死了～

女生也窃窃私语，低声嬉笑……

K同学忍不住就哭了出来……

啜泣

当时我和K同学很要好，要想办法让K同学打起精神来。

嗯　嗯

所以我积极地帮老师收拾，做这些大家都不想做的事。

！

一点也不脏，一点也不脏！

我不可以笑K同学！

使劲擦地

老师，我带K同学去保健室好吗？

啊，也，也对，那就拜托你了。

是我疏忽了！！！

063

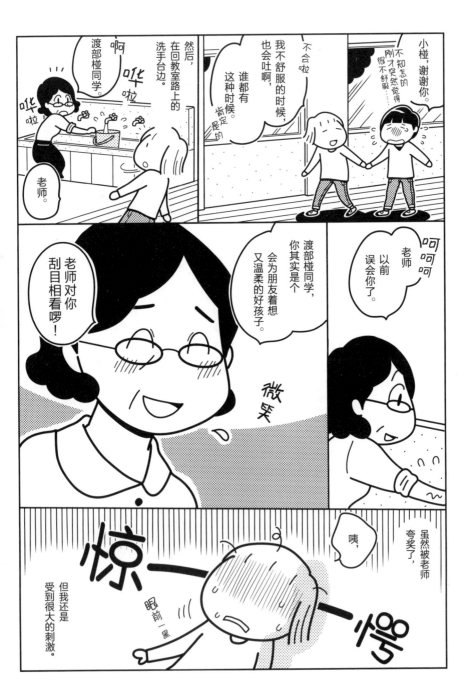

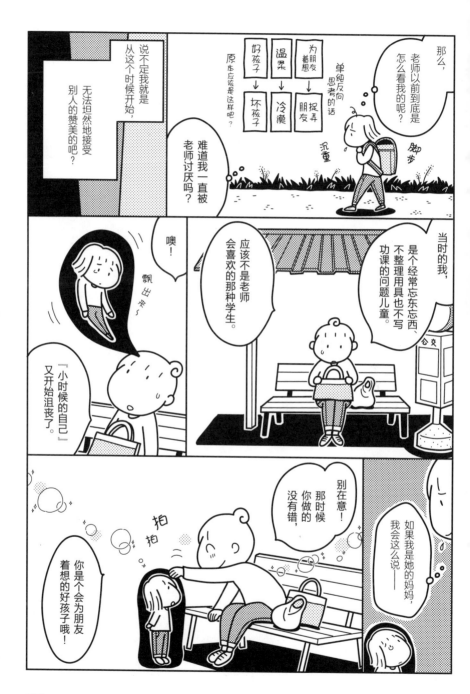

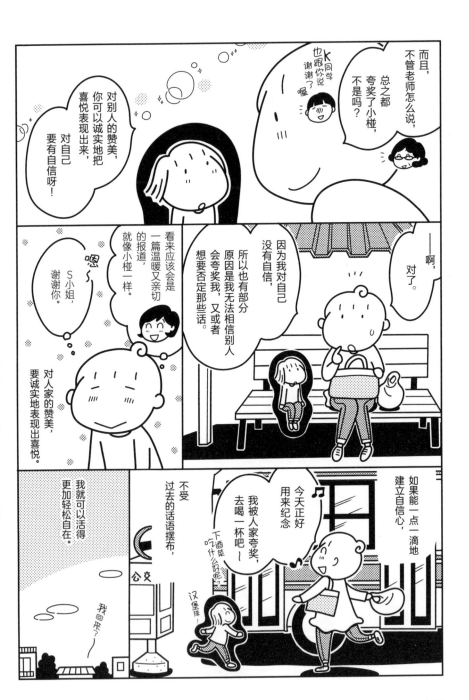

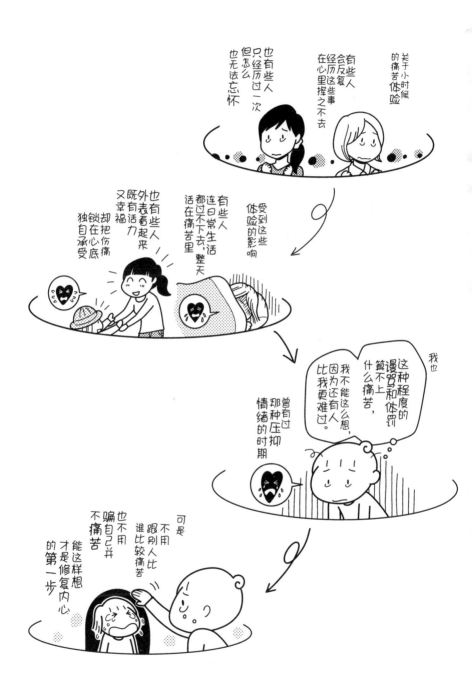

关于小时候的痛苦体验

有些人会经历在心里挥之不去

也有些人只经历过一次但怎么也无法忘怀

受到这些体验的影响

有些人连日常生活都过不下去，整天活在痛苦里

也有些人外表看起来既幸福又有活力却把伤痛独锁自在心底承受

曾有过那种压抑情绪的时期

我也

这种程度的谩骂和体罚算不上什么痛苦，我不能这么想，因为还有人比我更难过。

可是不用跟别人比谁比较痛苦也不用骗自己并不痛苦

能这样想才是修复内心的第一步

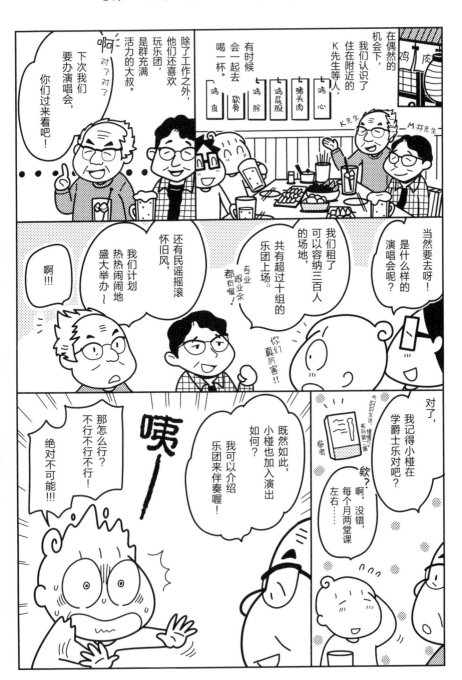

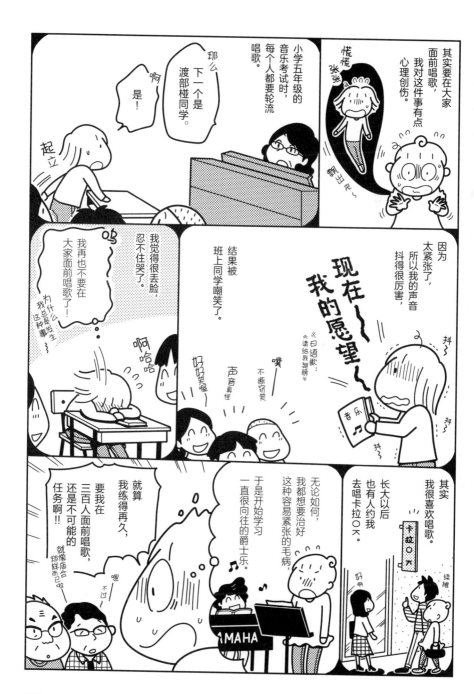

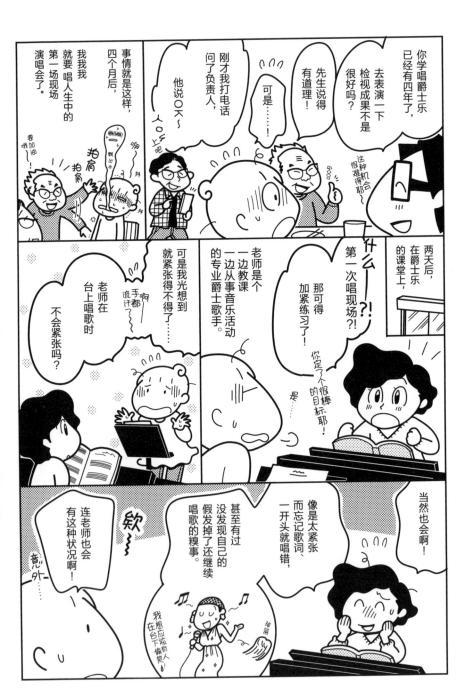

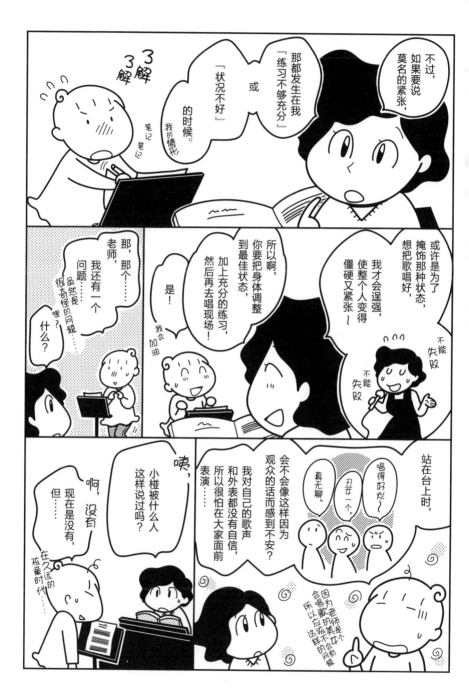

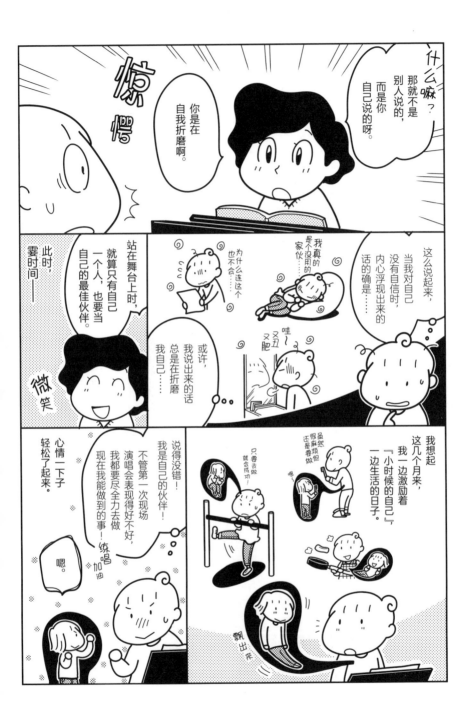

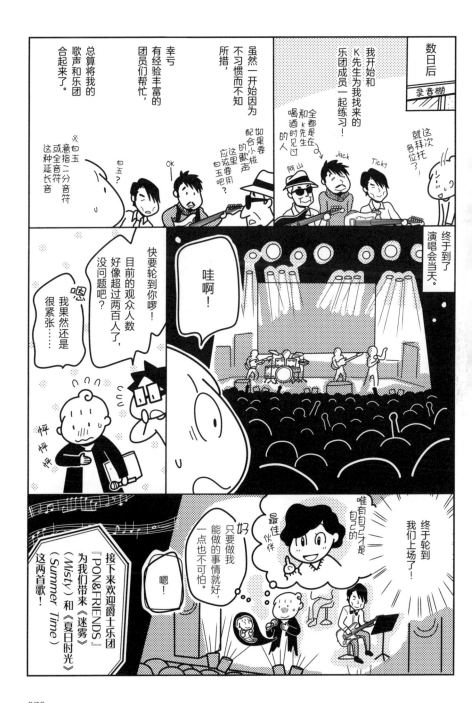

数日后

录音棚

就这次拜托各位了

这次拜托各位了

全都是在喝酒时见过的人

Jack

阿山

Ticky

我开始和K先生为我找来的乐团成员一起练习！

白玉？

OK

如果要配合小桩的歌声应该要用白玉吧？

※白玉：意指二分音符或全音符这种延长音

虽然一开始因为不习惯而不知所措，

幸亏有经验丰富的团员们帮忙，

总算将我的歌声和乐团合起来了。

终于到了演唱会当天。

哇啊！

快要轮到你啰！

目前的观众人数好像超过两百人了，没问题吧？

嗯我果然还是很紧张……

终于轮到我们上场了！

唯有自己才是自己的最佳伙伴

只要做我能做的事情就好，一点也不可怕。

嗯！

接下来次欢迎爵士乐团『PON&FRIENDS』为我们带来《迷雾》（Misty）和《夏日时光》（Summer Time）这两首歌！

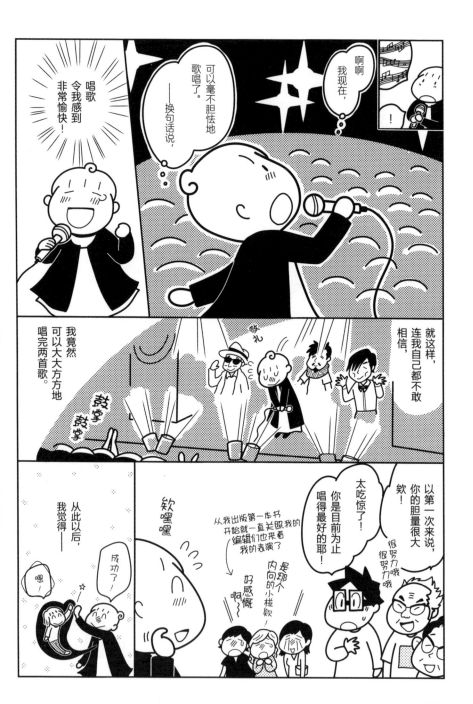

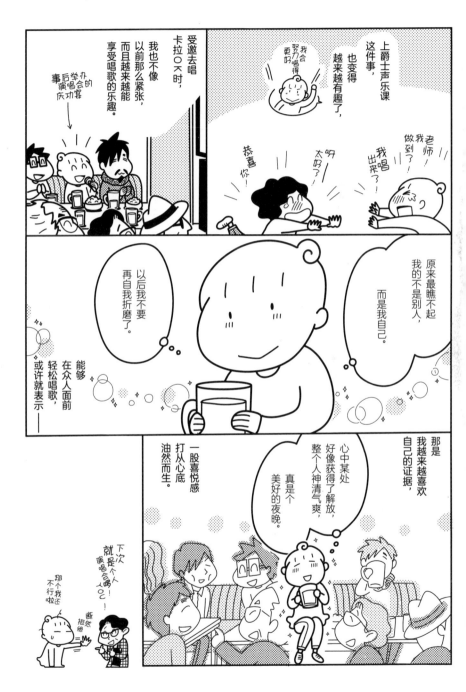

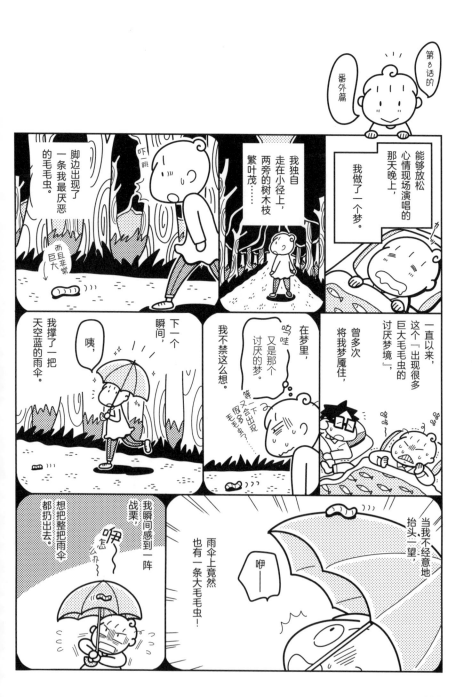

076

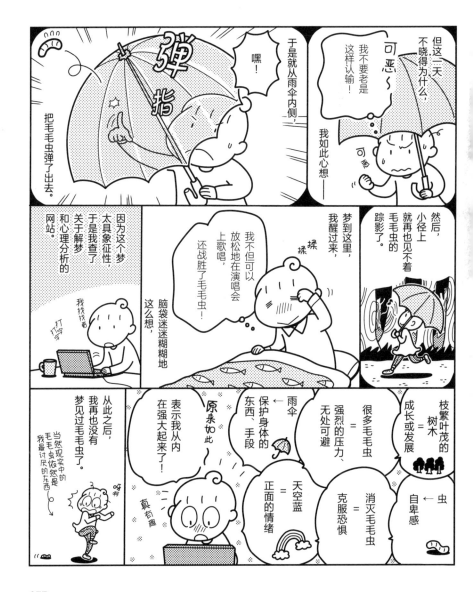

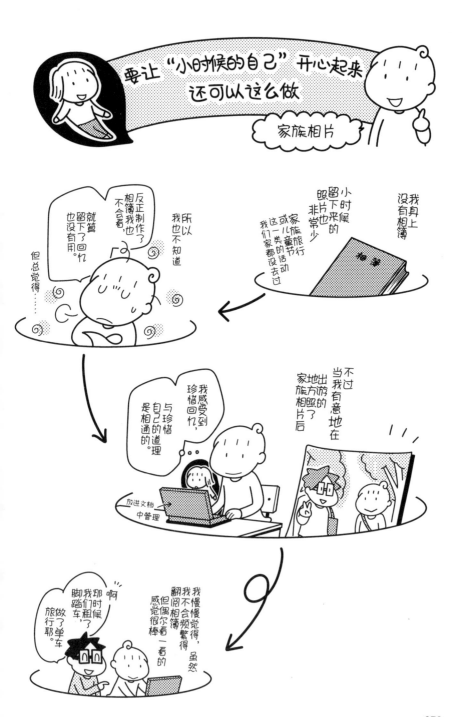

# [第9话] 跟不上流行的理由

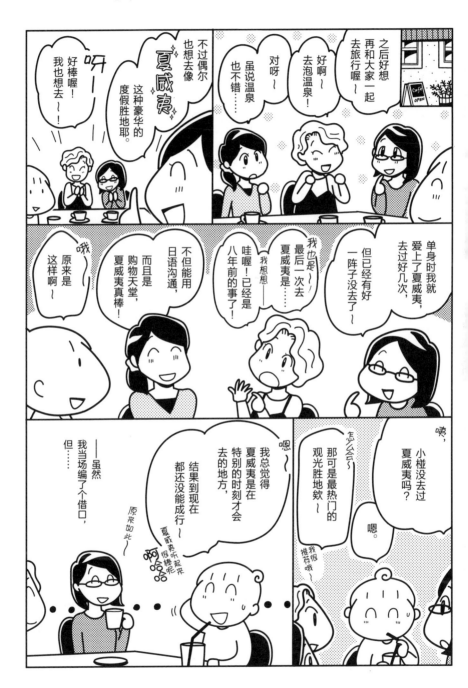

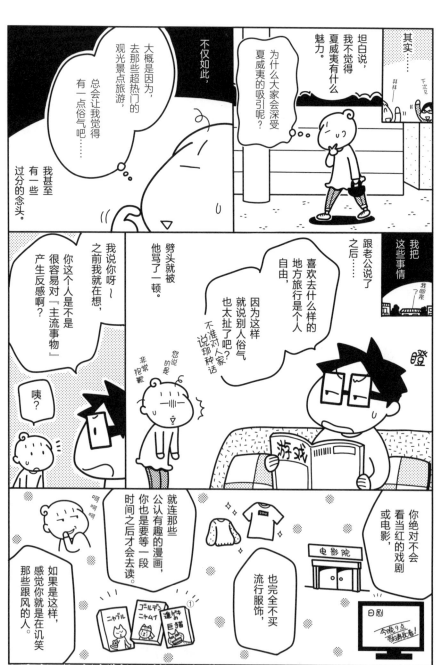

① 图中三本书，从左至右分别影射《碧蓝之海》《黄金神威》与《进击的巨人》三部漫画作品。

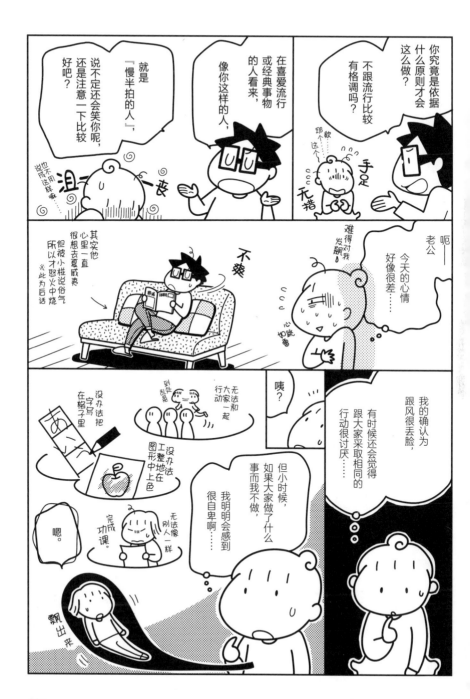

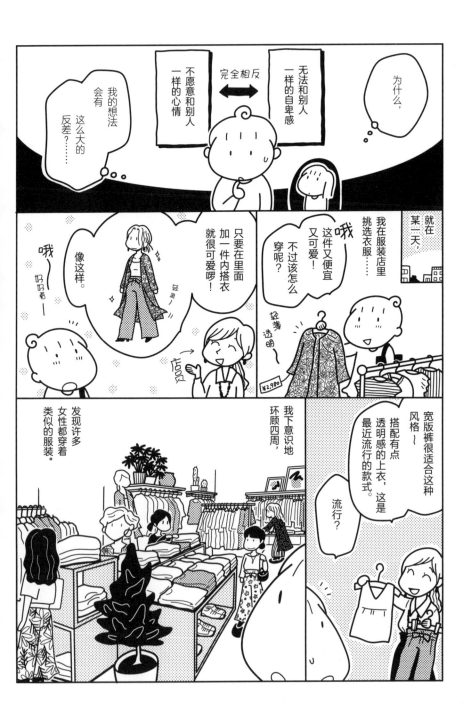

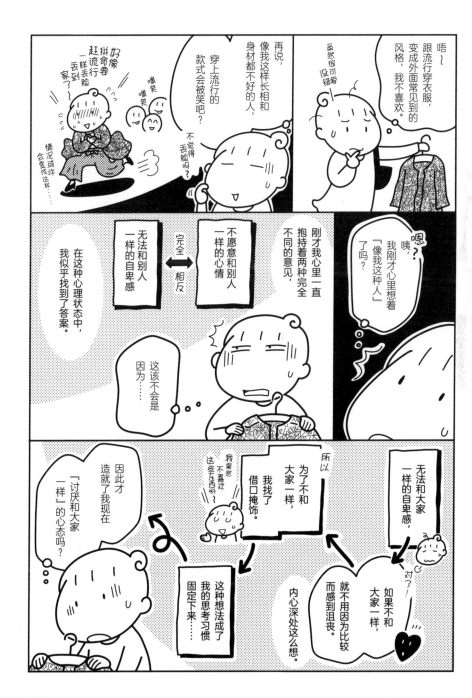

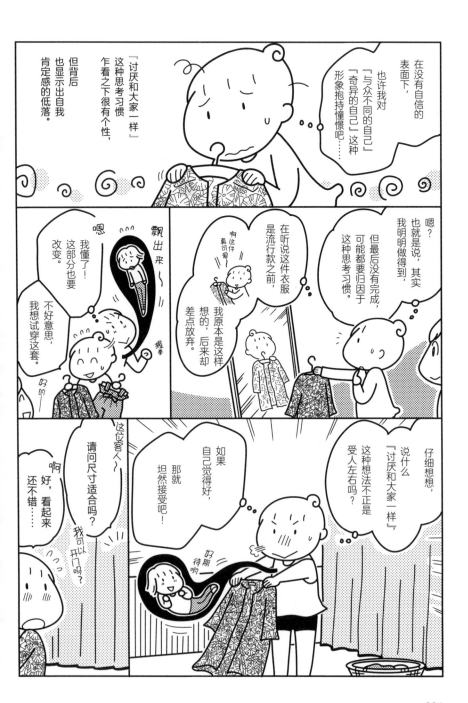

084

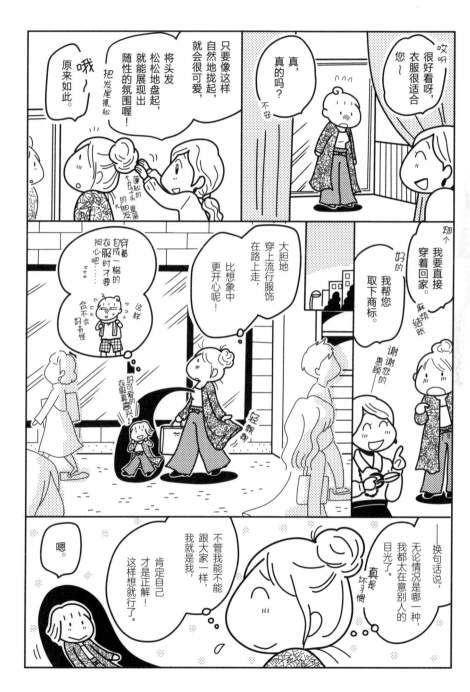

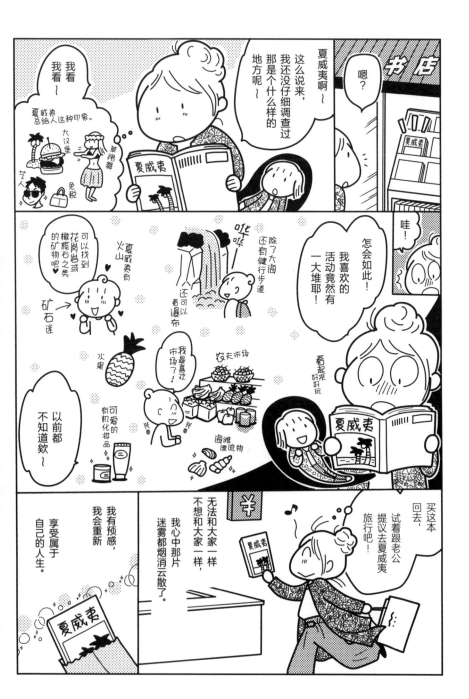

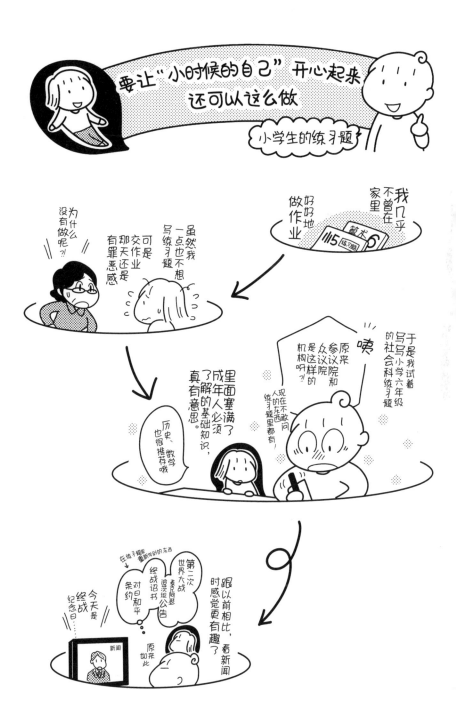

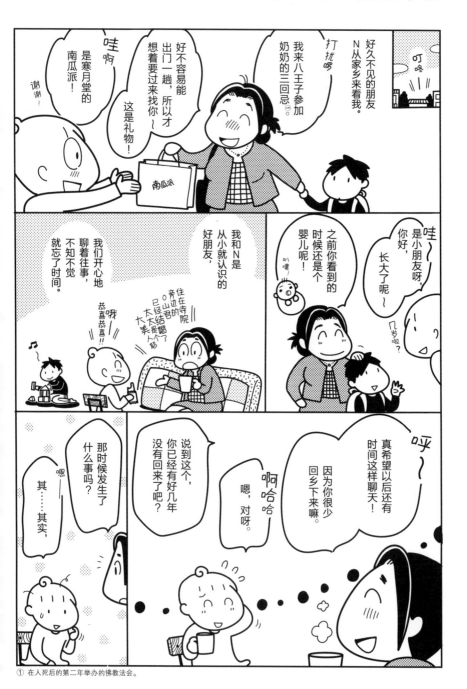

① 在人死后的第二年举办的佛教法会。

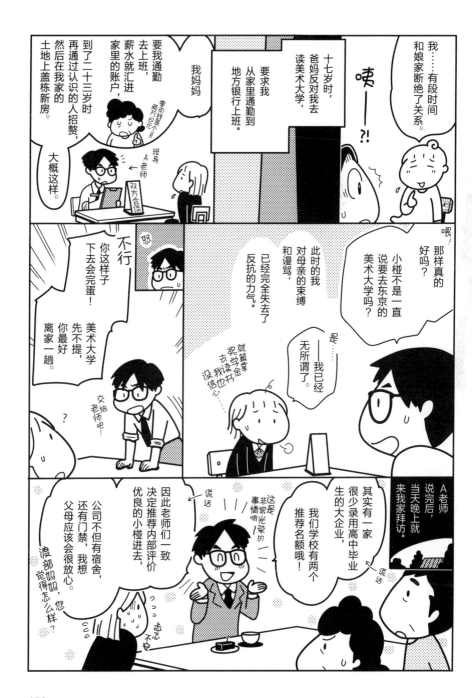

我……有段时间和娘家断绝了关系。

唉——!?

十七岁时，爸妈反对我去读美术大学，

要求我从家里通勤到地方银行上班。

我妈妈

要我通勤去上班，薪水就汇进家里的账户。

零用钱一个月两万日元

班导 A 老师

双方会谈

到了二十三岁时再通过认识的人招赘，然后在我家的土地上盖栋新房。

大概这样。

喂! 那样真的好吗？

小椪不是一直说要去东京的美术大学吗？

是……我已经无所谓了。

此时的我对母亲的束缚和谩骂，已经完全失去了反抗的力气。

就算拿奖学金去读书，我也没信心去。

不行—

你这样子下去会完蛋!

悠

美术大学先不提，你最好离家一趟。

交给老师吧。

？

A 老师说完后，当天晚上就来我家拜访。

说谎

这是非常光荣的事情哦!

说谎

其实有一家很少录用高中毕业生的大企业，我们学校有两个推荐名额哦!

因此老师们一致决定推荐内部评价优良的小椪进去。

公司不但有宿舍，还有门禁，我想父母应该会很放心。

志志不安

滩部妈妈，您觉得怎么样？

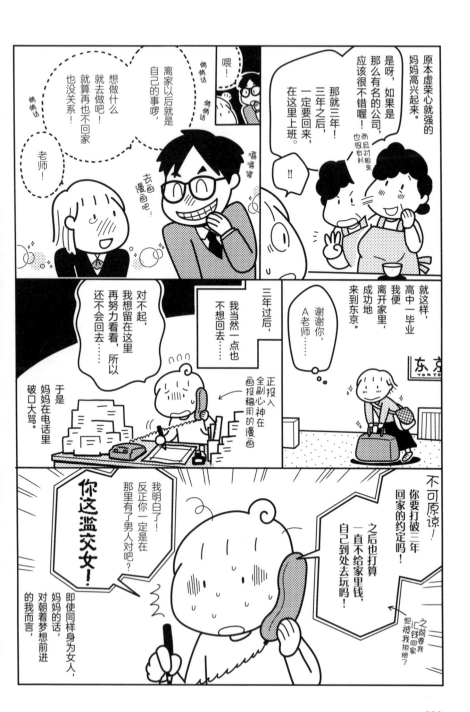

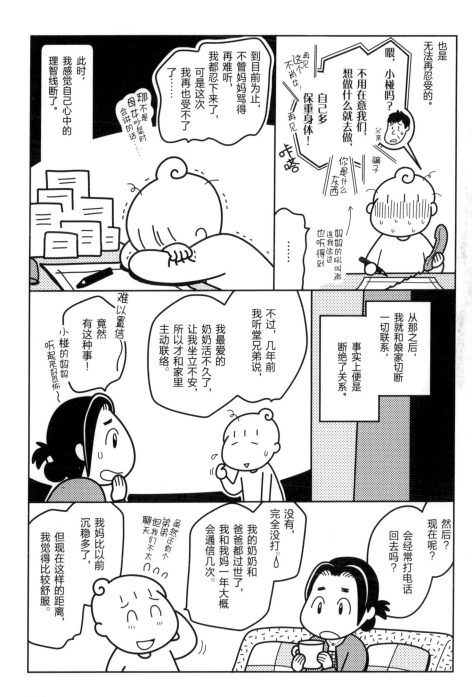

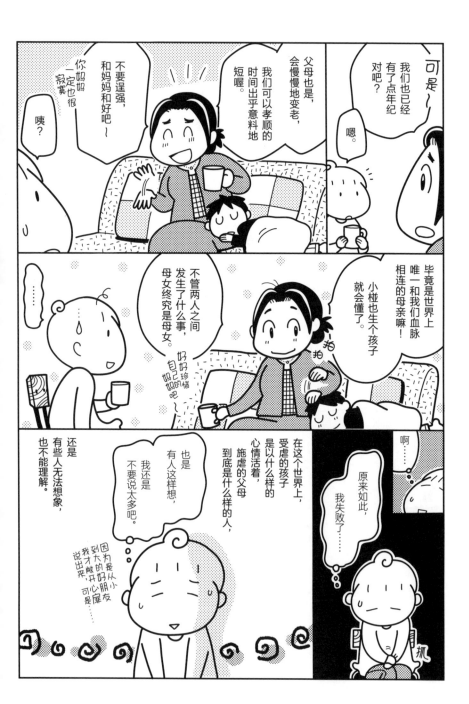

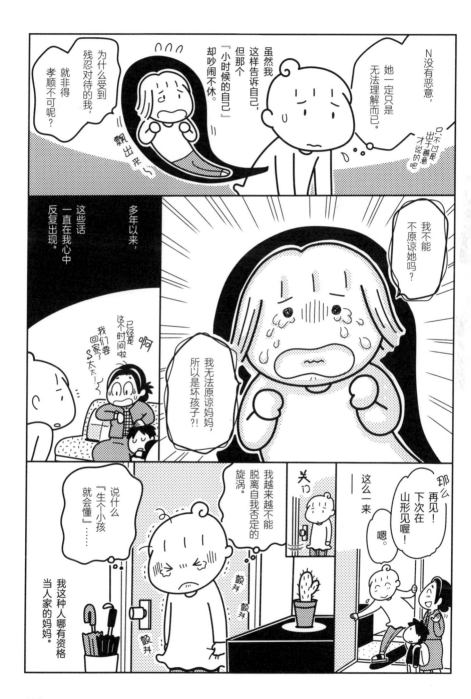

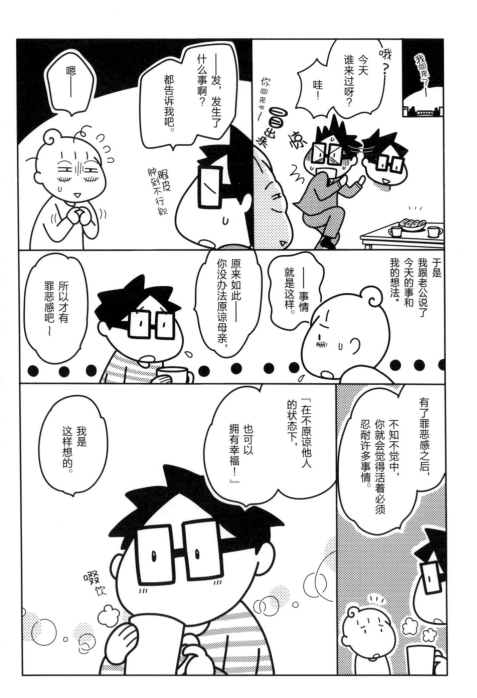

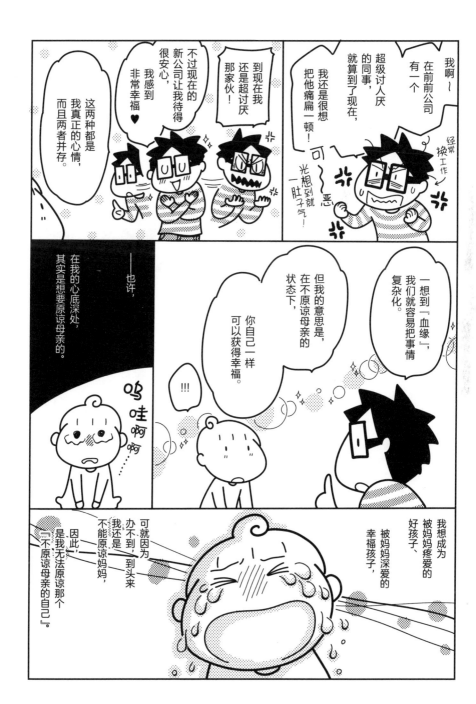

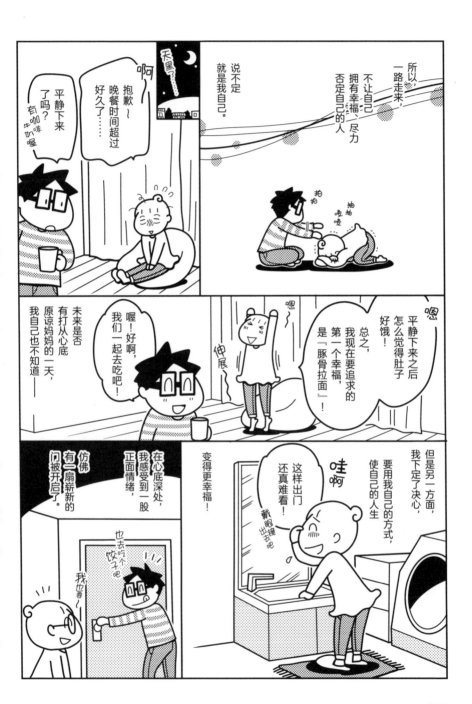

096

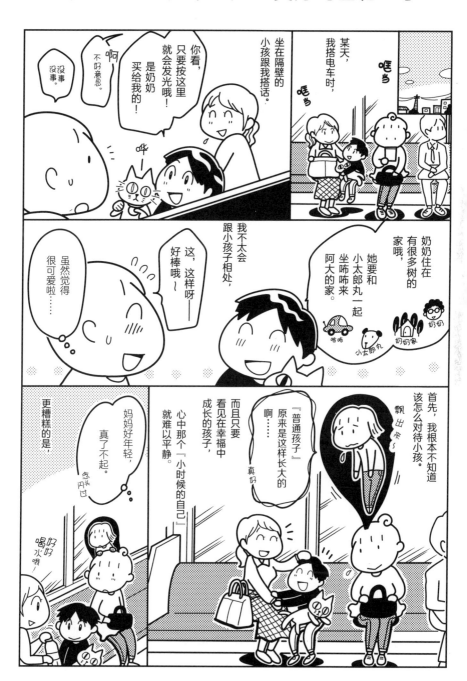

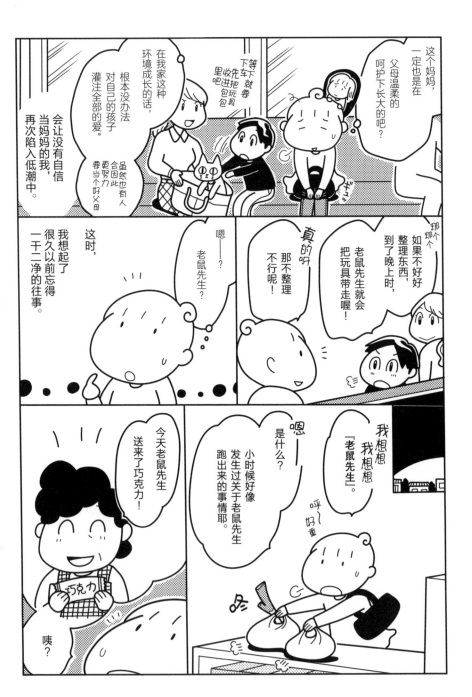

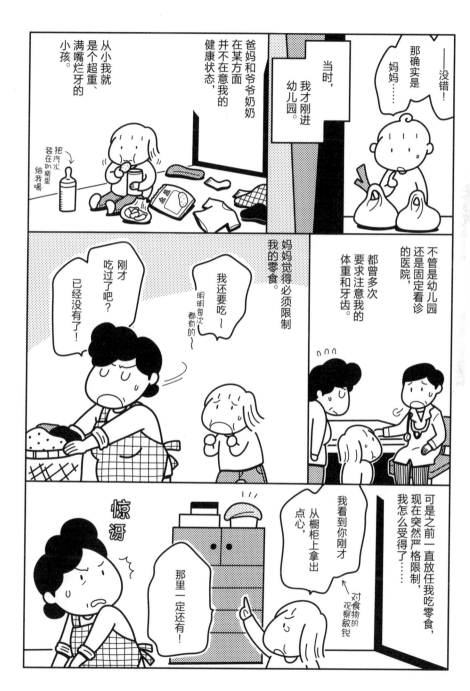

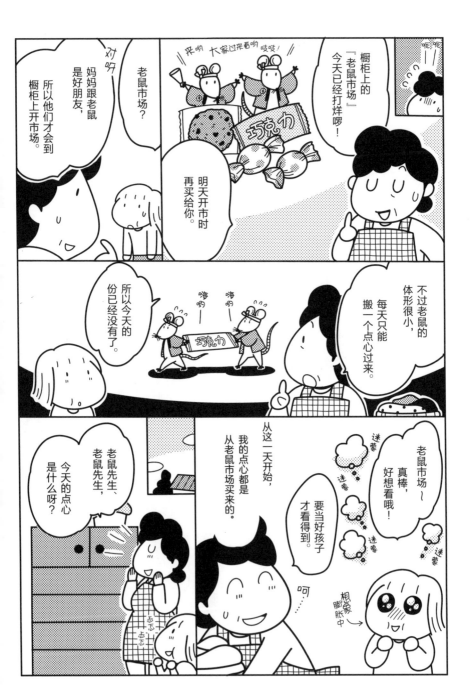

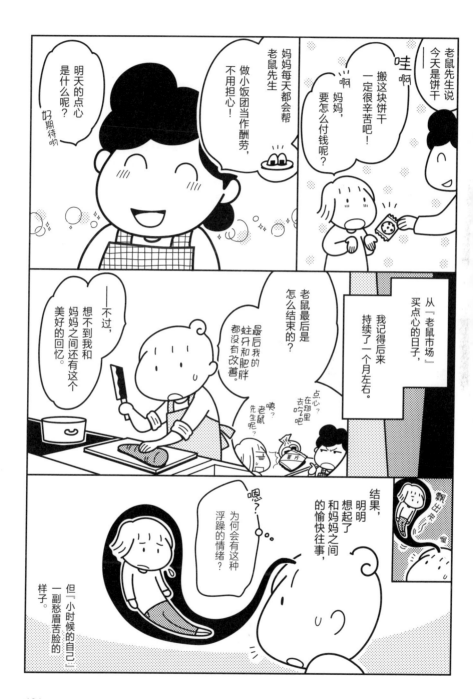

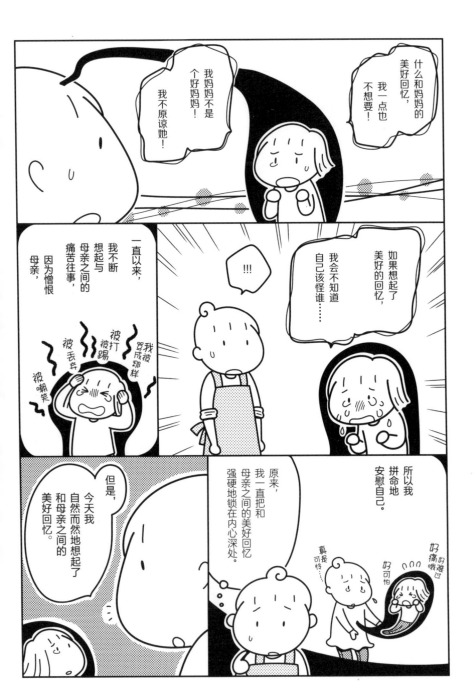

102

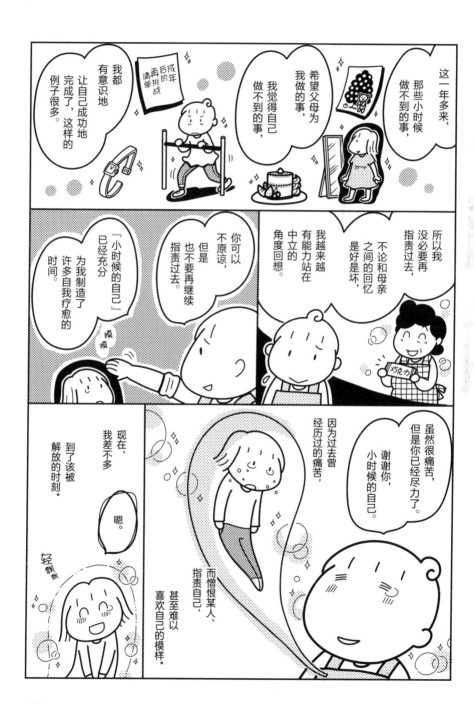

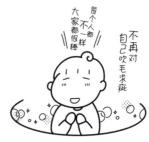

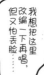

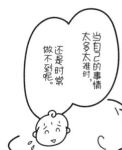

# 尾声 谈谈"喜欢自己"这件事

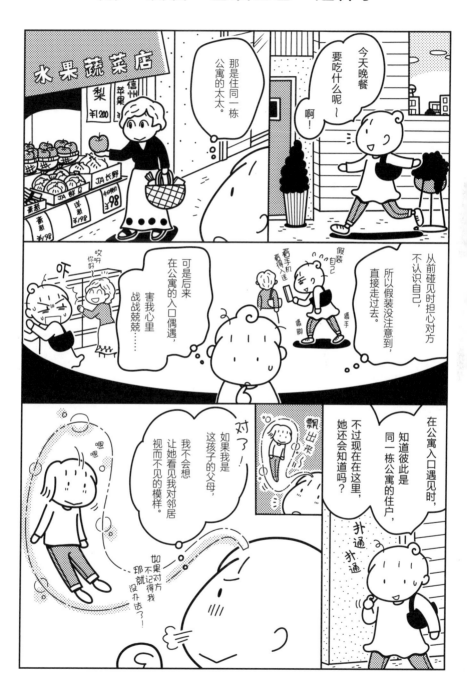

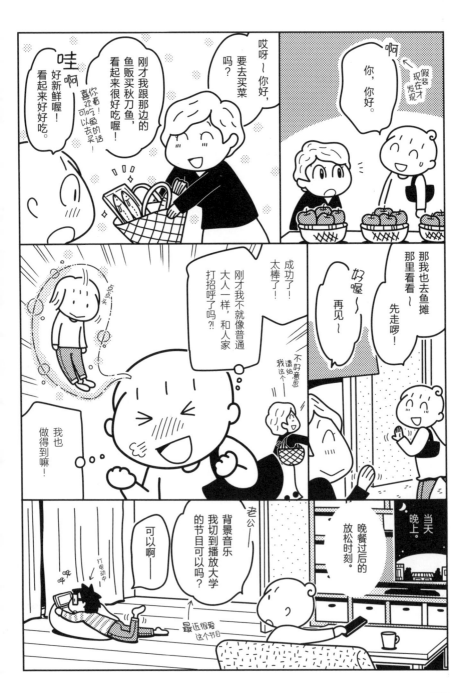

106

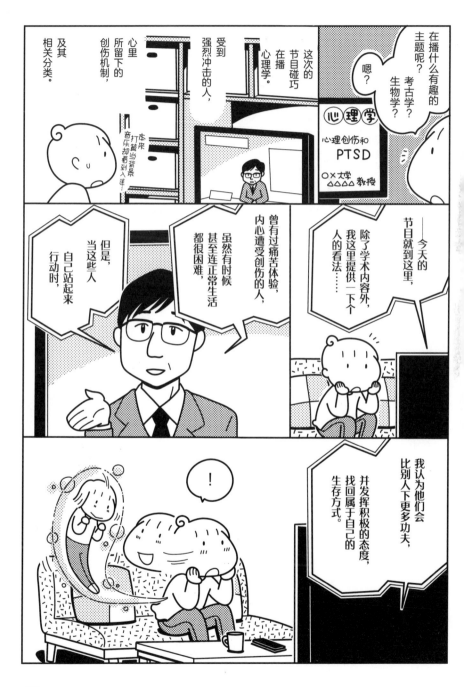

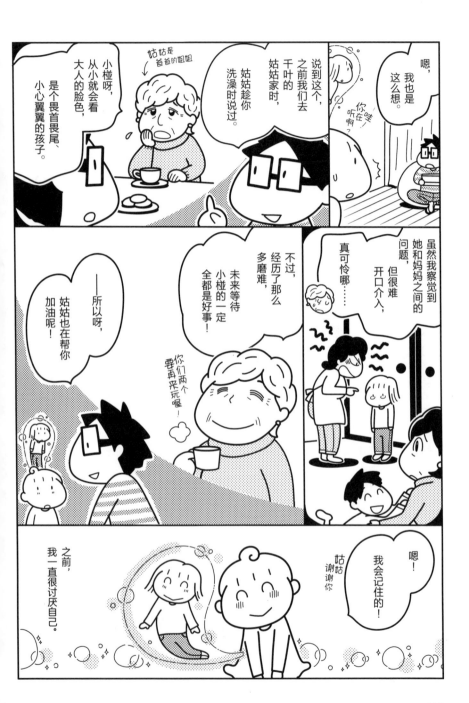

108

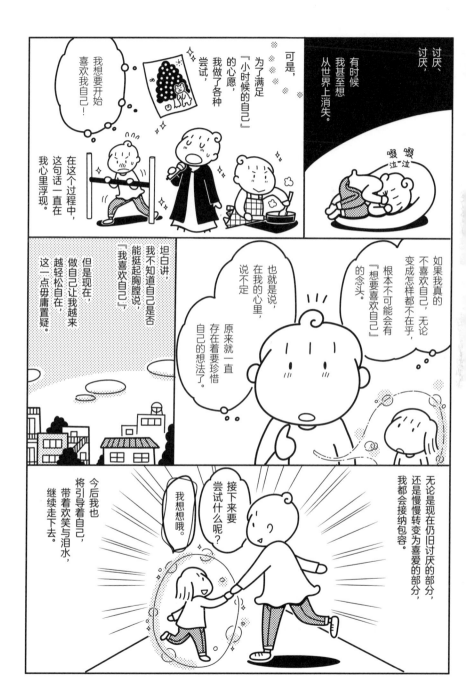

讨厌、讨厌、

有时候，我甚至想从世界上消失。

嗖嗖
泣一泣

可是，为了满足『小时候的自己』的心愿，我做了各种尝试，

我想要开始喜欢我自己！

在这个过程中，这句话一直在我心里浮现。

坦白讲，我不知道自己是否能挺起胸膛说『我喜欢自己』。

但是现在，做自己让我越来越轻松自在。这一点毋庸置疑。

如果我真的不喜欢自己，无论变成怎样都不在乎，根本不可能会有『想要喜欢自己』的念头。

也就是说，在我的心里，说不定原来就一直存在着要珍惜自己的想法了。

无论是现在仍旧讨厌的部分，还是慢慢转变为喜爱的部分，我都会慢慢接纳包容。

今后我也将引导着自己，带着欢笑与泪水，继续走下去。

接下来要尝试什么呢？

我想想哦。

# 结语

谢谢您将这本书读到最后！

　　一直以来，我都是根据真实经历来描绘漫画，但从没有哪次像这回如此艰难。我的心中充满了许多话语和情绪，却无法整理得很完整，不知道该说什么才好……

　　在重新面对自以为早就克服的过去时，我依然产生了情绪波动。我感到很惊讶——年幼时的记忆依然鲜明地留在心中。

　　我想，有些人虽然想要喜欢自己，却难以付诸行动，内心怀抱着痛苦。

　　请先不要勉强自己，好好安抚身心，就像书里的爵士乐老师所言："就算只有自己一个人，也要当自己的最佳伙伴。"把这句话放在脑海中的小角落，若能时时想起，那就太好了！

　　最后的最后，要感谢在画这部作品时，支持我的家人和朋友，以及引颈期盼的读者们，还有总是能深深理解我的责任编辑 H 先生，非常谢谢你。

下次见！　渡部枢

**图书在版编目（CIP）数据**

很想喜欢我自己 /（日）渡部椥著绘；游念玲译
. -- 北京：北京联合出版公司 , 2023.12
ISBN 978-7-5596-6725-0

Ⅰ.①很… Ⅱ.①渡… ②游… Ⅲ.①绘画心理学—
通俗读物 Ⅳ.① J20-05

中国国家版本馆 CIP 数据核字 (2023) 第 067741 号

JIBUN WO SUKI NI NARITAI. JIKOKOTEIKAN WO AGERU
TAME NI YATTEMITA KOTO
Copyright © PON WATANABE 2018
Chinese translation rights in simplified characters arranged with
GENTOSHA INC.
through Japan UNI Agency, Inc., Tokyo
Chinese text © TAIWAN TOHAN CO., LTD.
北京市版权局著作权合同登记 图字：01-2022-2017

**很想喜欢我自己**

著　　者：[日]渡部椥
译　　者：游念玲
选题策划：后浪出版公司
出 品 人：赵红仕
出版统筹：吴兴元
责任编辑：龚　将
特约编辑：曹　可
营销推广：ONEBOOK
封面设计：墨白空间·詹方圆

北京联合出版公司出版
（北京市西城区德外大街 83 号楼 9 层　100088）
河北中科印刷科技发展有限公司印刷　新华书店经销
字数 26 千字　889 毫米 ×1194 毫米　1/32　3.5 印张
2023 年 12 月第 1 版　2023 年 12 月第 1 次印刷
ISBN 978-7-5596-6725-0
定价：52.00 元

后浪出版公司

最后，
就让我们轻轻放下过去，
深吸一口气，
迎来充满高光的明天吧！

或许你曾做过一些令你遗憾和悔恨的事，可能对方是已经过世的亲人或早已失去联系的朋友。就在下面把想对他们说的话写下来吧。

或许你过早地体会过陌生人的恶意，甚至认为自己负有一部分责任。这样的经历可能破坏你对人的信任，让你在社交方面有所顾忌，甚至逃避交往。如果当时成年的自己在场，你打算如何为小时候的自己发声，给自己一个公道呢？

同学之间的关系可能也有复杂的一面，外貌特征、姓名、家庭状况、青春期发育、日常琐事都有可能引发彼此的嘲弄和挖苦，或许有些你不喜欢的绰号一直跟着你很多年，或许你被欺负过，又或许你因为无法排解这些痛苦，转而去欺负了更加弱小的同学。如果有机会，你打算对当时的自己和同学们说些什么？

也有一些伤害来自老师。老师可能过分严厉、爱批评人，为了激发学生的竞争欲而站在成绩的角度将学生分出优劣，又或者担心学生骄傲而吝于夸奖。或许就是因此，你在职场中也对上司充满畏惧之情，担心自己的成果不能令人满意，甚至难以与上司亲近起来。面对学生时代的自己，你会如何进行鼓励和安慰？

父母有条件、有限度的爱，父母的完美主义与灾难化思维，父母的期望和苛求，父母的操纵，父母的偏心……这样的问题真是说也说不完，或许就是其中的某个事件、某个瞬间，让你不再满意自己，想要讨好别人，甚至对亲密关系手足无措。如果能回到那个时候，你想对小时候的自己说些什么？如今的你又会如何与父母沟通？

## ♥♥♥ 日程记录表 ♥♥♥

请在第一行的空格中填写项目

| | | | | |
|---|---|---|---|---|
| 第一次尝试 | | | | |
| 第二次尝试 | | | | |
| 第三次尝试 | | | | |
| 第四次尝试 | | | | |
| 第五次尝试 | | | | |
| 第六次尝试 | | | | |
| 第七次尝试 | | | | |

**成果小记**

# •••  日程记录表  •••

请在第一行的空格中填写项目

|  |  |  |  |
| --- | --- | --- | --- |
| 第一次尝试 |  |  |  |
| 第二次尝试 |  |  |  |
| 第三次尝试 |  |  |  |
| 第四次尝试 |  |  |  |
| 第五次尝试 |  |  |  |
| 第六次尝试 |  |  |  |
| 第七次尝试 |  |  |  |

## 成果小记

请在第一行的空格中填写项目

|  |  |  |  |  |
|---|---|---|---|---|
| 第一次尝试 |  |  |  |  |
| 第二次尝试 |  |  |  |  |
| 第三次尝试 |  |  |  |  |
| 第四次尝试 |  |  |  |  |
| 第五次尝试 |  |  |  |  |
| 第六次尝试 |  |  |  |  |
| 第七次尝试 |  |  |  |  |

**成果小记**

### ♥♥♥ 日程记录表 ♥♥♥

请在第一行的空格中填写项目

| | | | | |
|---|---|---|---|---|
| 第一次尝试 | | | | |
| 第二次尝试 | | | | |
| 第三次尝试 | | | | |
| 第四次尝试 | | | | |
| 第五次尝试 | | | | |
| 第六次尝试 | | | | |
| 第七次尝试 | | | | |

**成果小记**

# 日程记录表 ♥♥♥

请在第一行的空格中填写项目

| | | | | |
|---|---|---|---|---|
| 第一次尝试 | | | | |
| 第二次尝试 | | | | |
| 第三次尝试 | | | | |
| 第四次尝试 | | | | |
| 第五次尝试 | | | | |
| 第六次尝试 | | | | |
| 第七次尝试 | | | | |

**成果小记**

| | | | | |
|---|---|---|---|---|
| 第一次尝试 | | | | |
| 第二次尝试 | | | | |
| 第三次尝试 | | | | |
| 第四次尝试 | | | | |
| 第五次尝试 | | | | |
| 第六次尝试 | | | | |
| 第七次尝试 | | | | |

**成果小记**

| | | | | |
|---|---|---|---|---|
| 第一次尝试 | | | | |
| 第二次尝试 | | | | |
| 第三次尝试 | | | | |
| 第四次尝试 | | | | |
| 第五次尝试 | | | | |
| 第六次尝试 | | | | |
| 第七次尝试 | | | | |

**成果小记**

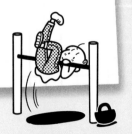

在调查中，大家希望能掌握的新技能大致有这几类：艺术、外语、运动、动植物养殖。接下来我们会列出尽可能多的项目，打开大家的思路。之后还附有相关的日程记录表和成果小记。

**小时候的你可能想学会 / 做好：**

弹钢琴、弹吉他、拉小提琴、拉二胡、吹唢呐、吹竖笛、吹口琴、写小说、做模型、做黏土手工……

跳舞、素描、油画、简笔画、编织、刺绣、戏曲、折纸、剪纸、雕刻、书法、歌剧、演讲、魔术、摄影……

说法语、说日语、说意大利语、说西班牙语、说粤语、说吴语、打手语、记住摩斯电码……

游泳、跆拳道、打乒乓球、打羽毛球、下国际象棋、下围棋、滑旱冰、滑雪、骑马、潜水、滑滑板、骑自行车、格斗、长跑、打太极拳……

养猫咪、养狗狗、养兔子、养蜥蜴、养鱼、养仓鼠、养蝌蚪、养鸭子、养小鸡、养鹦鹉、养乌龟、养玫瑰花、养百合花、养碗莲、把昙花养到开花、把仙人球养大、制作盆景……

| 仪式感 |
| --- |
| ☐ 收集一类自己喜欢的东西（"现在的我可比小时候有钱多了。"） |
| ☐ 春天去野餐（"属于动画片里幸福人家的生活。"） |
| ☐ 夏天去捉蝉（"现在可以买到捕虫网，比小时候方便多了。"） |
| ☐ 秋天收集落叶（"小学自然课的亲子项目，但家长并没空。"） |
| ☐ 冬天打雪仗（"从小羡慕北方小孩。"） |
| ☐ |
| ☐ |
| ☐ |
| ☐ |
| ☐ |

MEMO

## 仪式感

☐ 挑战小学奥数题（"那时候大家都说女孩子不擅长数学，所以心态上早早放弃了。"）

☐ 挑一双可爱的袜子（"一种藏在暗处的可爱。"）

☐ 给自己讲睡前故事（"爸妈讲个开头就自己睡着了。"）

☐ 尝试一种平时不常吃的蔬菜（"在某种意义上做了自己的家长。"）

☐

☐

☐

☐

☐

MEMO

## 仪式感

☐ 自己包一次书皮（"那就包这本书吧。"）

☐ 改掉一个从小养成的坏习惯（"再见了抖腿和跷二郎腿。"）

☐ 矫正牙齿[①]（"小时候怕疼，怕被嘲笑所以没有做。"）

☐ 拥有一把泡泡枪（"曾经希望自己的工作是泡泡制造员。"）

☐

☐

☐

☐

☐

☐

MEMO

[①]请听牙医的嘱咐，好好刷牙。——编者注

## 仪式感

☐ 在年会、亲友聚会上献唱（"仿佛已经走上了'社会性死亡'的道路。"）

☐ 拥有明显的腹肌（"它总是若隐若现，不愿与我相见。"）

☐ 尝试在外国人面前说外语（"初中旅游时遇到一个外国人，场面十分鸡同鸭讲。"）

☐ 好好做一次眼保健操/广播体操（"青春期都很害羞，所以几乎没有认真完整做完过。"）

☐

☐

☐

☐

MEMO

## 仪式感

- [ ] 去教材里的景点打卡（"现在就缺一个假期了。"）

- [ ] 自己搬出来住（"还是要有一个不担心父母会随时闯入的空间。"）

- [ ] 自己完成一个巨幅拼图（"小时候弟弟偷偷藏起来一块，气死我了。"）

- [ ] 复刻一道童年小吃（"感谢互联网赐我路边摊配方。"）

- [ ] 挑战一分钟跳绳（"不得要领的我，每次跳起来就像地震一样。"）

- [ ]

- [ ]

- [ ]

- [ ]

- [ ]

MEMO

## 仪式感

☐ 在游乐园过生日（"双倍快乐。"）

☐ 做风筝，放飞它！（"我对它的期待比坐飞机高。"）

☐ 完成小时候没能通过的游戏（"那时候玩的还是FC卡带游戏。"）

☐ 读完小时候没读完的名著（"没错，说的就是《红楼梦》。"）

☐ 看完一部小时候没看完的影视作品（"那抢不到遥控器的岁月。"）

☐

☐

☐

☐

☐

MEMO

## 仪式感

- [ ] 买下一大盒水彩笔（"小时候同桌有一盒，眼馋哭了。"）

- [ ] 用完一整块橡皮（"它就是会像头绳一样凭空消失。"）

- [ ] 玩摔炮①（"老妈觉得那东西'没劲'。"）

- [ ] 挑战夹娃娃机②（"家人说那是骗小孩钱的游戏。"）

- [ ] 挑战钓小金鱼（"小时候钓了一下午，最后气急败坏用盆捞的。"）

- [ ]

- [ ]

- [ ]

- [ ]

- [ ]

MEMO

①请遵守相关法规，注意自己和他人的安全，最后要好好打扫哦。——编者注
②请在充分调查过原理后尝试，并注意适度原则。——编者注

第二类的主题是"新技能"。生活条件在变好，我们也拥有更丰富的资源去挑战那些小时候得不到的东西。这一主题下的内容会给我们带来日新月异的变化，但同时请大家记住，我们做这些努力，不是为了"给自己加分"，让别人对我们有更好的印象，而是要收获宝贵的成就感。

第三类的主题是"解心结"。面对过去的冲突、遗憾和创伤，身为成年人的我们，当然可以拿出万分的勇气和力量帮小时候的自己一把。同时，其中不可避免地会触及很多直击心灵的内容，请一步一步慢慢来。

除此之外，我们还留出了空白与横线，方便读者补充自己的再挑战清单，并记录下自己的挑战过程。相信只要坚持下来，我们都能收获满满的自信和自尊，成为一个更善待自己的人。

服务热线：133-6631-2326　188-1142-1266

服务信箱：reader@hinabook.com

后浪出版公司

2023 年 12 月

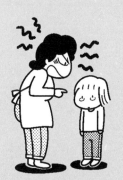

在这本令人感动、备受治愈的漫画中，小桠完成了自己的"成年后的再挑战清单"，相信对于每个人来说，都有一份独特的清单，只不过要做好这份清单，大家可能还需要一点小小的灵感和启发。

在本书的编辑过程中，我们基于书中内容，围绕"成年后的再挑战清单"这一主题对身边的亲朋好友展开了调查，并大体上按照难易程度进行了梳理与分类。在组织过程中，为了便于读者理解，我们还酌情附上了受调查者的感想，希望读者能在"世界上另一个自己"的陪伴下，循序渐进地完成自己的"成年后的再挑战清单"。

第一类的主题是"仪式感"。包含一些比较简单、相对能迅速完成的内容，这些事情我们小时候无法做到，可能是因为父母顾及不到或觉得不"健康"，又或者单纯由于小孩子自身的意志力不足。或许，在偶尔的小小放纵和自我约束中间掌握好平衡，正是成为独立大人的第一步。

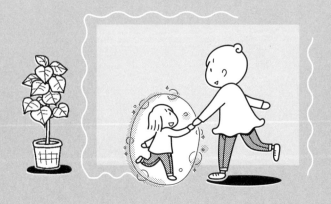

# 成年后的再挑战清单（本土版）